KB139064

보내는 사람

여ㅂ써*

□□□-□□□

남다르다

CREATIVE STUDIO

여ㅂ써
남다르다

받는 사람

보내는 사람

"1978년에 10원, 2016년 현재 310원. 크기는 10cmX15cm."

"이것은 우리나라 우체국에서 파는 우편엽서이다."

들어가며

1978년에 10원, 2016년 현재 310원. 크기는 10cmX15cm. 이것은 우리나라 우체국에서 파는 우편엽서이다.

고등학교 시절 나는 학교만 끝나면 시내로 가서 미술관이나 갤러리를 순회하면서 방황하곤 했다. 그러던 중 1978년 서울 소공동 미도파백화점*에서 열린 이중섭의 엽서그림 전시회를 찾았다. 미술책에서는 '황소'라는 작품으로만 알던 이중섭이었는데, 그의 엽서그림과 담배은지화를 본 순간, 상식이 무너지는 엄청난 충격을 받았다.

평면의 예술작품을 캔버스나 화선지에 그리지 않고, 누구나 쉽게 구할 수 있는 우편엽서에 가족에 대한 그리움들을 그림일기처럼 그린 드로잉과 글로 쓴 사연들이 예술작품이 될 수 있다는 사실. 그 놀라운 증거물들을 보고 나는 바로 우체국으로 가서 그 당시 1장에 10원 하는 엽서를 샀다. 그때부터 엽서에 그림일기를 그리기 시작했다.

그렇게 나의 불안한 마음과 때로는 소심한 그리움을 담은 엽서그림일기 기록이 시작됐다. 1980년 대학입학 후부터 군대생활 중

*현재 소공동 롯데백화점 영플라자 자리

이었던 1984년 4월 7일까지는 혼자 그리워하며 사랑했던 옆의 학과 여학생 N양을 위해 열렬하게 그려 보내곤 했다. 그중 보내지 못했던 몇 점이 지금까지 남아서 이 책에서 처음으로 세상과 만나게 되었다.

나에게 우편엽서에 그리고 쓰는 한 장 한 장의 일기 작업은 나 자신이 누구인지, 어디서 왔는지, 왜 지금 이 순간들은 끝없이 불안한지, 콤플렉스와 자학과 방황과 편린과 결핍과 혼돈의 시간에 대한 기록이었고, 가장 솔직한 광기의 코아세르베이트 상태의 자문자답이었고, 살아온 시간들의 좌표에 대한 기록이다. 대부분의 일기는 마음이 힘들고 불안할 때의 작업이었는데, 작업할 때만큼은 마음이 평안해졌다. 반면에 긍정과 기쁨의 고백은 1990년대 초반 짧게 나타났지만 오래 지속되진 않았다.

나는 10cmX15cm의 작은 평면 단위 공간이 가능한 무한확장되어 크고 넓게 보이고 느껴지게 하기 위해 다양한 표현방법과 재료들을 실험했다. 그리고 구상과 추상, 질감과 철저한 평면성 같은 대비의 관계성을 찾아가며 작업 프로세스의 실험성에서 즐거움을 찾았다.

엽서 그림일기 작업을 할 때는, 아주 굵은 흑연심의 연필, 색연필, 0.1mm 로트링펜, 유성마카, 크레파스, 수채화, 아크릴칼라, 젯소, 화이트수정액과 신나, 먹지와 침핀, 스프레이락카, 에폭시접

착제, 스테이플러, 실과 바늘, 신문, 잡지, 칼라복사기, 전동타자기 등 주변에서 쉽게 발견되는 여러 재료와 도구들을 실험하고 혼용해서 표현했다. 예를 들어 가장 오래된 1978년 12월 01일 자 일기는 촛불 연기의 그을음과 지우개로 작업한 것이다.

언젠가 이 엽서그림 일기들을 책으로 묶어서 나의 두 아들, 남호와 재호에게 주고 싶다는 생각을 해왔다. 두 아이에게 아빠 자신의 성장과 방황의 기록이었던 엽서그림 일기를 통해서 위로와 응원이 되기를 바라고, 두 아들 각자가 자신들만의 삶을 살아가면서 만들어가는 창조적인 일상에 기록습관을 갖는다면, 그것이 얼마나 놀라운 변화와 결과로 이끌어갈 수 있는지를 알려주고 싶다.

늘 생각만 해오던 계획을 듣고, 2016년 4월 어느 날 책으로 만들어 보자고 독려해준 남다르다의 조찬호 감독과, 이 부끄러운 시간 기록의 책이 만들어지기까지 응원을 해주고 작업을 도와준 정다영 작가, 그리고 남다르다 식구들에게 깊은 감사와 고마운 마음을 전합니다. 마지막으로 제가 5년 만에 복학한 1986년 여름 어느 날 실기실에 오셔서 엽서그림 작업하는 것을 살펴보시고 격려해주신 저의 스승 윤호섭 교수님, 교수님이 해주신 말씀에 용기와 응원 가득 받아 자신감과 저 자신에 대한 믿음이 더 굳건해졌고, 지금까지도 작업을 계속할 수 있었습니다. 두 손 모아 깊이 감사드립니다.

2016년 06월 5일

1983년부터 현재까지.

이름은 〈사막의 새〉이다.

1983년 군대생활 시절 사무실에 있던

이태리제 올리베티 타자기를 갖고 놀면서 만들어진

나의 캐릭터이다.

한글 자음 "ㅇ"(이응)을 치고, 그 옆으로 " - "(대쉬)를 4번 치고,

" ("(괄호열기)를 3번 치고,

위로 행을 반 바퀴 돌려서 다시 괄호열기를 3번 치고,

아래로 행을 반 바퀴 돌려서 다시 괄호열기를 3번 치고,

괄호열기의 끝이 만나는 상하지점에서

대쉬를 4번씩 두 줄로 타이핑을 한다.

타자기에는 45도 대각선 기호가 없어서,

그 당시에는 모나미 153볼펜 흑색으로

이응 앞에 새 부리를 짧게 절도있게 그려주고,

뒤쪽 대쉬 점선 끝부분에는 45도 상하로 발가락을 그려주었다.

최종적으로 이응의 안쪽에 점안(점찍기)하면

살아있는 사막의 새가 완성된다.

요즘 시대의 이모티콘과 비슷한 것이리라.

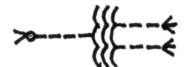

hc.

관제엽서 위에 유성네임펜으로 드로잉. 전체적 수평과 점선과 괄호의 간격이
일정해야 하고 최후에 새의 부리와 발가락과 눈 찍기가 중요하다.

1978년.

17살.

1978년 12월 1일. 금요일.

이중섭 엽서그림과 은지화 전시회를 보고
우체국에서 10원 하는 우편엽서를 구입해서 시도했던
여러 그림일기 중 유일하게 남은 일기.
촛불의 그을음으로 전체적인 이미지 배경을 만든 후에
뎃생용 지우개로 추상적인 형태의 나무를 그리고
태양 혹은 달로 보이는 원을 그렸다.

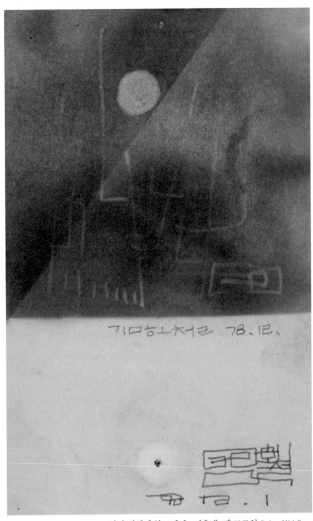

엽서 위에 촛불 그을음, 지우개, 펜 드로잉 9.4cmX14.8cm

1980년.

19살.

1980년 국민대학교 조형대학 산업미술학과에 입학했고,
그해 5월 휴교령이 내려졌다.
세상이 온통 어둠 속에 갇혀 암울했던 6월 어느 날의 일기.
뒷면에는 "時&空間"이라고 제목을 써놓았다.
그해 관제엽서는 15원으로 올랐다.

엽서 위에 검은 잉크 채색, 색지 9.4cmX14.8cm

1981년.

20살.

1981년 9월 17일. 목요일.

처음으로 크레파스(오일 파스텔)를 아주 얇은 두께로 남겨서,
마치 판화로 작업한 것처럼 보이게 만드는 실험 작업.
지네 3마리처럼 보이는 형태는
레트라셋(letraset)이라는 데칼 알파벳과 기호를 가지고
기본 형태를 만든 후에 펜 드로잉.
펜글씨로 넋두리를 했다.

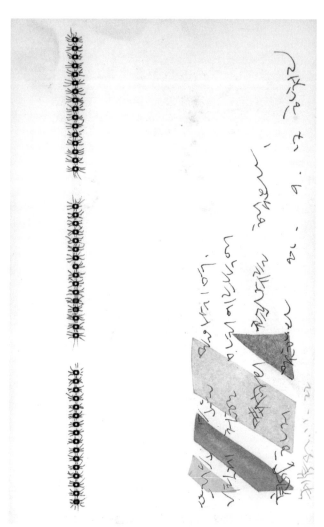

엽서 위에 오일파스텔, 레트라셋, 펜 드로잉 9.5cmX15cm

1981년.

20살.

1981년 11월. 어느 날.

옆 과에 짝사랑했던 N양이 있었다.
그녀가 1984년 졸업 후, 그해 4월 7일 결혼하는 날까지
그녀를 상상하며 그리고 작업했던 엽서그림 일기 중에서
가장 오래된 시점의 일기.
영어수업시간에 N양의 바로 뒤에 앉아 그녀의 머리카락을
바라보며 기본 드로잉을 하고 그 뒤에 크레파스로
컬러링 작업한 일기이다.

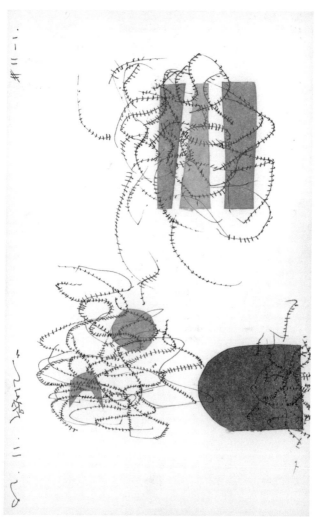

엽서 위에 펜 드로잉, 크레파스 9.5cmX15cm

엽서 위에 크레파스, 펜 글쓰기 9.5cmX15cm

1981년 10월 4일. 일요일. 가을비가 엉겨지다. 빗방울이 서로를 부둥켜안고
내려오다 약간의 바람과 짙은 어둠과 강하게 콘트라스트를 엮다. 무엇은 무
슨 色입니까?

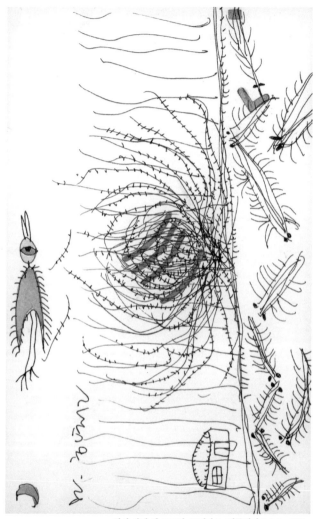

엽서 위에 펜 드로잉, 크레파스, 템플레이트 9.5cmX15cm

1982년. 만 21살. 우편엽서 값은 20원, 〈사막의 새〉의 원형적인 형태.

1982년.

21살.

1982년 초부터 6월 입대 전까지 작업했던 물결 시리즈.
로트링펜으로
물결의 다양한 겹침과 흐름, 대비관계를 만들어내서
선의 표정을 표현한
추상적 형태의 실험 중 하나였다.

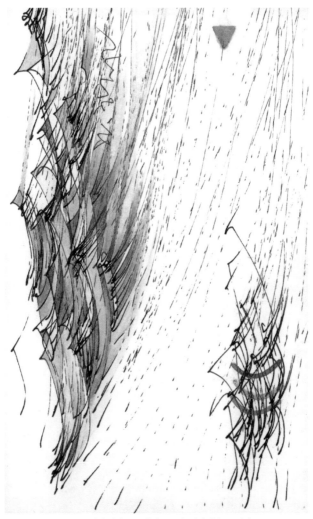

엽서 위에 로트링펜 드로잉, 칼라펜슬, 크레파스 9.4cmX15cm

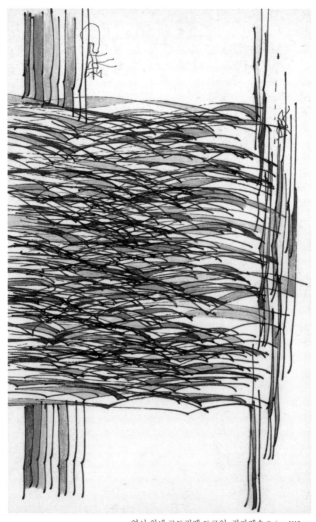

하늘에서 쏟아지는 물결, 그리고 대지 혹은 바다.

<div align="right">엽서 위에 로트링펜 드로잉, 칼라펜슬 9.4cmX15cm</div>

물결 떼의 교차 혹은 만남.

1982년.

21살.

1982년 5월 15일. 토요일.

입대 한 달 전. 19살부터 21살 때는 자화상을
자주 그렸다. 술 취한 상태에서도, 온전한 정신에서도,
내가 누구인지, 어디서 왔는지, 어디로 가겠다는 건지,
나에게 궁금한 게 많았고, 의심하고, 불안했다.
베르나르 뷔페 그림을 흉내 내고, 시인 김수영의 눈빛과 시선을
나에게 적용하려 했던 일기.

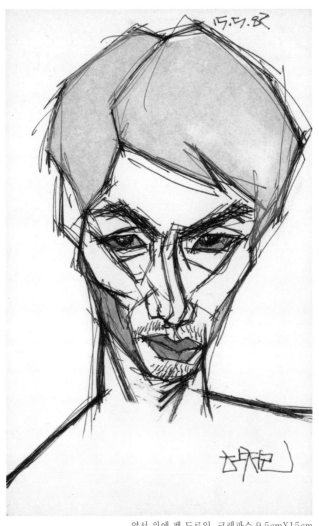

엽서 위에 펜 드로잉, 크레파스 9.5cmX15cm

1982년.

21살.

1982년 4월 19일. 월요일.

자학적인 자화상 시리즈 중 하나.
머리에 가시면류관을 쓴 자화상, 참수된 머리를 접시 위에
올려놓은 자화상 등. 이것은 목에 나무 말뚝이 박힌 자화상.
살아있다는 무거운 불안을 가시 덮인 머리칼로 표현한
드로잉 일기.

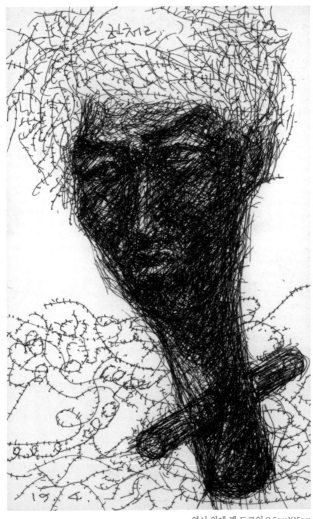

엽서 위에 펜 드로잉 9.5cmX15cm

1982년.

21살.

1982년 6월 16일 군입대 전까지
가장 재밌고 흥미진진하게 실험하며 작업했던 시리즈.
크레파스의 마티에르나 질감이 느껴지지 않도록
칠하고 닦아내는 작업과정이 중요했다.
기본 드로잉 작업은 엽서 위에 먹지(carbon paper)로 덮고,
바늘 혹은 침핀으로 아주 가늘게 드로잉해서, 마치 동판화의
느낌으로 보이게 만든 후에 그 위에 크레파스 작업을 했다.
철저하게 얇게 보이는 색면과 날카로운 먹선과
레트라셋의 기호들과
충돌 혹은 대비관계를 만들었던 일기들.

엽서 위에 먹지, 핀 드로잉, 크레파스, 레트라셋 9.4cmX15cm

엽서 위에 먹지, 핀 드로잉, 크레파스, 레트라셋 9.5cmX15cm

1982년 5월. 어느 날. 불안의 시절은 시간이 멈추길 바랐던 것 같다. 시침, 분침이 없는 시계와 스톱 사인.

엽서 위에 먹지, 핀 드로잉, 크레파스 9.5cmX15cm

1982년 5월 24일. 월요일, 숨 막힐듯한 답답함. 사막의 새는 시간의 화살을 목에 맞는다. 눈물만 뚝뚝. 그러나 도시는 멀쩡하다. 회색 하늘.

33

1982년 5월 23일. 일요일. 멀리 보이는 산. 하늘 끝에 닿아있는 사막의 새, 이런 도시에서 사람들의 존재감은 미미하다. 그래도 약간의 푸른 자연이 있어 고맙다.

엽서 위에 먹지, 펜 드로잉, 크레파스, 레트라셋 9.4cmX15cm

1982년 5월 28일. 금요일. 더는 길이 없다고 말하는 사인. 그런데 저 사람은 한 방향으로 밖에 갈 수 없다고 한다. 막막한 시절 나는 어디쯤 가고 있었나...

1983년.

22살.

1983년 5월 22일. 일요일.

육군 일병 김호철의 군생활 자화상 시리즈 중 하나.
외산(外山)은 스스로 지은 자호(自號)로서
"현세의 바깥에 있는 산"이란 의미로 만들었다.
군대에서 자화상은 주로 빨래를 말리는 야외에서
빨래감시하면서 그렸었다.

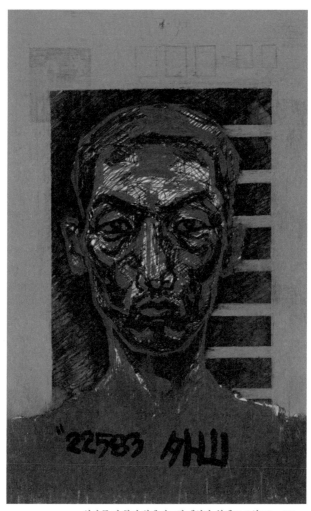

엽서 두 장 합지 위에 아크릴 페인팅, 볼펜 드로잉 9.3cmX15cm

1984년.

23살.

1984년 1월 16일. 월요일.

1984년 1월부터 4월 7일까지는 아주 의미 있는 시간이었다.
N양이 졸업과 동시에 4월 7일 토요일 결혼식 하는 날까지,
그리움과 들끓는 일방적인 사랑의 감정을 다양하게
자학적으로 표현했던 시절.
일주일에 2점 이상 그려서 봉투까지 직접 만들어서
방위병에게 부탁해서 우편으로 보냈다.
미련도 남아있지 않고, 후회도 없던 시절.
"달과 새, 그리고…."

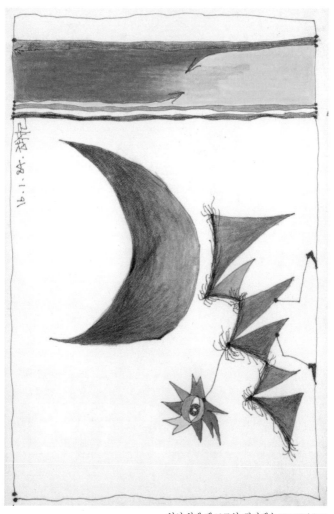

엽서 위에 펜 드로잉, 칼라펜슬 10cmX14.8cm

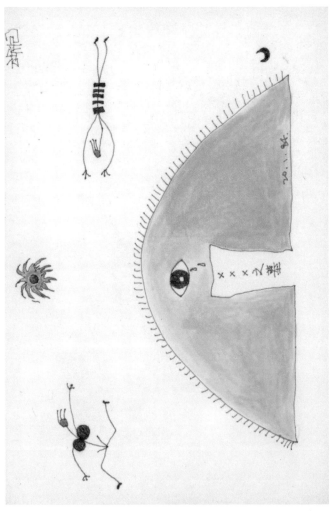

엽서 위에 펜 드로잉, 칼라펜슬 10cmX14.8cm

1984년 1월 20일. 금요일-1. 어떤 이의 묘를 지나서 도망가는 여자와 그녀를 따라가다 넘어진 남자. 눈물 흘리는 묘. (뒷면에는 N양의 이름과 주소, 발신인은 XXX)

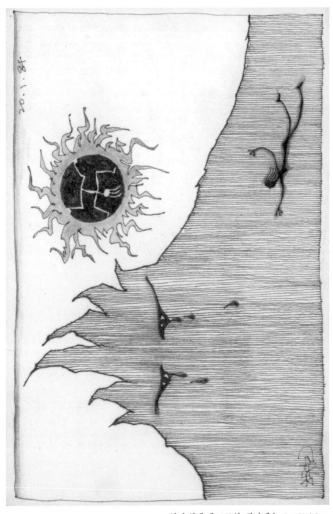

1984년 1월 20일. 금요일-2. 나는 태양 안에 갇혔다. N양은 불의 산속을 유영하면서 간다. 할 수 있는 건 바라보는 것, 그리고 흘리는 눈물.

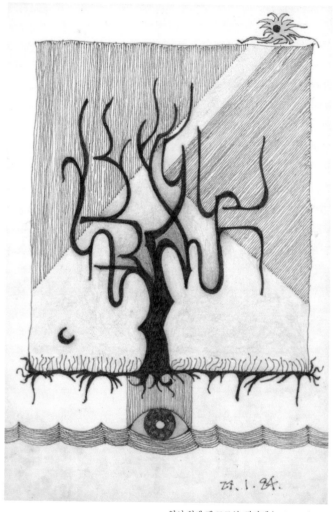

엽서 위에 펜 드로잉, 칼라펜슬 10cmX14.8cm

1984년 1월 27일. 금요일. "아무 말도 하고 싶지 않다. 내 소리가 보이질 않고 있다." 나는 누구인가, 나는 어디에 존재하는가, 저 나무는 누구인가... 지금은 무력하다.

1984년 2월 7일. 화요일. "파편의 시간." N양에게 보내는 엽서일기를 우리 집 주소를 써서 보냈다. 뒤편엔 2월 8일 자 우체국 소인이 찍혀있다.

엽서 위에 신문 꼴라쥬, 펜 드로잉, 페인팅 9.3cmX15cm

1984년 2월 8일. 수요일. "겨울=도시+기억+긴장+불안+····+N양을 위한 소
야곡+OO" 처음으로 신문 사진을 오려 붙이고, 그 위에 드로잉과 페인팅을
시도한 일기.

엽서 위에 먹지, 핀 드로잉, 칼라펜슬, 페인팅 9.3cmX15cm

1984년 2월 25일. 토요일. 투명하고/맑게/바람을 닮거라//사랑을 베푸는/
나의 이웃/사랑하는... (쓸 말이 없다)

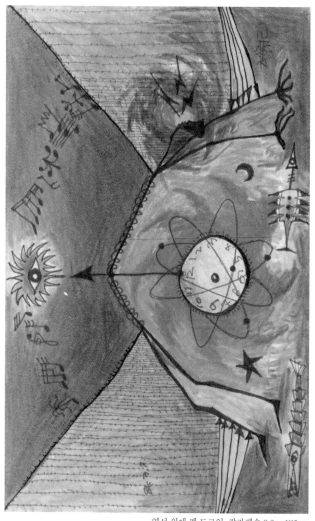

엽서 위에 펜 드로잉, 칼라펜슬 9.3cmX15cm

1984년 3월 1일. 목요일. 답답한 오후였다. 귀찮게 말을 거는 것들이 너무 많다. 난 아무 말도 하고 싶지 않은데. 축적하고 쌓아 올리는 작업을 아무에게도 보이고 싶지 않다.

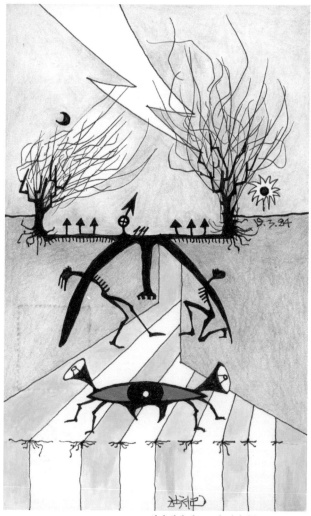

엽서 위에 펜 드로잉, 칼라펜슬 9.3cmX15cm

1984년 3월 20일. 화요일. 시간은 갑니까 멈추어 있습니까. 내가 가는 걸까요 시간이 가고 있는 걸까요. 변화는 무엇입니까. 자신입니까 바깥 세계입니까. 우리는 자신을 어느 곳으로 인도하고 있습니까.

1984년.

23살.

1984년 4월 7일. 토요일.

당신이 떠나는 날, 빛은 눈이 부셨다.

바람은 뜨거운 절망으로 질문만을 되풀이하고 있다.

축복받으라 당신이여.

이 시간 난 무엇을 하는가.

보다 철저하고 날카로운 의식과 균형감으로 노래하리라.

축복받으시오.

빛은 너무 찬란하다. 현실은 쌀쌀한 바람이 아직도 불고 있다.

무엇을 그릴 것인가, 무엇을 노래할 것인가.

엽서 위에 페인팅, 칼라펜슬 9.4cmX15cm

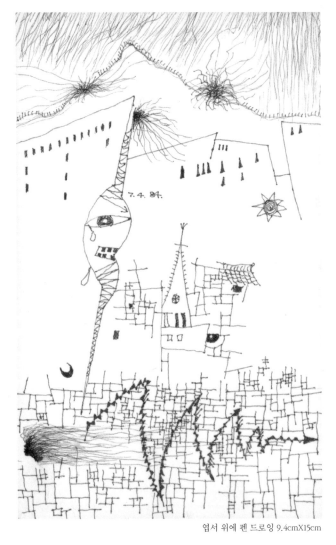

엽서 위에 펜 드로잉 9.4cmX15cm

1984년 4월 7일. 토요일. N은 갔습니다. N은 떠났습니다. N은 늘 거기에 있습니다. 오늘 N은 결혼했답니다. 사슬이 녹아내립니다. 불안한 시간이 밀어닥쳤습니다. 꿈을 꿉니다. 깨어나야지.

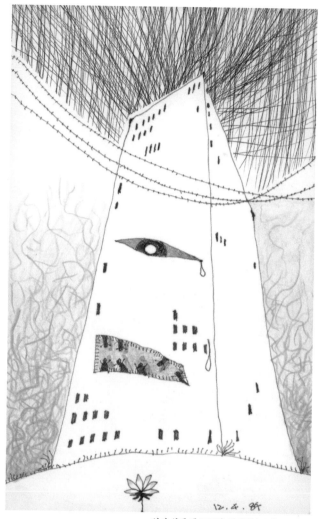

엽서 위에 펜 드로잉, 칼라펜슬 9.4cmX15cm

1984년 4월 12일. 목요일. 검은 비가 온다. 연꽃 하나 피었다. 난 어디 있는
가.

1985년.

24살.

1985년 3월 31일. 일요일.

1984년 8월 30일 전역한 날부터 1985년까지 복학도 하지 않고
1년 반 동안 방황을 했다. 많은 일이 있었다.
지금은 잊혀진 사람들 사건들.
부끄러운 시간이었고, 내가 무엇을 하며 어떻게 살아가야 하는지
생각 많은 시간이었다.

엽서 위에 페인팅, 침핀, 에폭시접착제, 칼라펜슬 10cmX14.9cm

1985년.

24살.

1985년 7월 19일. 금요일.

산을 많이 그렸다. 표현했다.
20살부터 창밖 멀리 보이는 산을 보면서 많은 생각을 했고,
그 산에 내 자신을 투영하는 작업을 계속해오고 있다.

엽서 위에 페인팅, 펜, 연필 9.8cmX14.8cm

1985년 11월 24일. 일요일-1. 산은 산이고, 산은 나이기도 하고, 산은 불안의 대상이고 상징이다.

엽서 위에 아크릴 페인팅, 연필, 파스텔 10cmX14.8cm

1985년 11월 24일. 일요일-2. 산은 생명을 태동시키는 희망이고, 신앙이었다. 무슨 말을 해도 그대로 들어주는 산이 있었다.

1986년 2월 20일. 목요일. 1985년은 그렇게 힘들게 갔다. 다시 시작한다. 일상의
틀로 돌아온 1986년.

엽서 위에 고무판화, 목각도장 10cmX14.8cm

1986년 2월 6일. 목요일. 나는 무엇을 부정하는가. 나는 누구인가. 답답하다. 출구가 보이질 않는다.

1986년.

25살.

1986년 6월 3일. 화요일.

1986년 뒤늦게 5년 만에 복학을 한다.
시대도 뒤숭숭했고 적응도 쉽지 않았던 시절.
학교 실기실 구석 자리에서 여러 가지 표현 실험을 했다.
페인팅을, 입체 작업을, 자화상을
만드는 게 유일한 즐거움이었다.

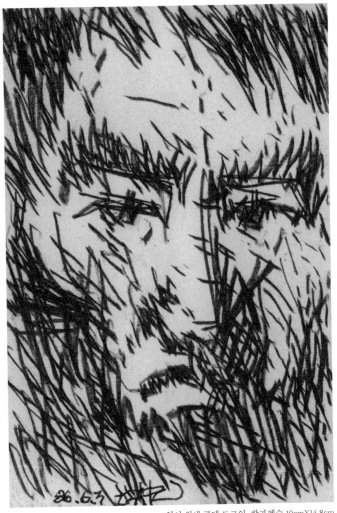

86.6.3

엽서 위에 콘테 드로잉, 칼라펜슬 10cmX14.8cm

엽서 위에 영화 팜플렛 꼴라쥬, 실버 스프레이락카, 레트라셋, 스크린톤 10cmX14.8cm

1986년 7월 28일. 월요일. 해리슨 포드 주연의 영화 〈위트니스〉(1985)에서 주인공 형사와 아미쉬 여인의 키스 장면을 가지고 내 이야기를 하고 싶었다.

엽서 위에 펜 드로잉, 골드 스프레이락카, 레트라셋 10cmX14.8cm

1986년 7월 30일. 수요일. 복잡한 상념을 그래픽적으로 표현 시도한 일기 중 하나.

1986년.

25살.

1986년 8월 22일. 금요일.

무엇이 나를 다시 불안한 감정 속으로 빠뜨렸을까?
나에 대한 의심 혹은 부정.
그리고 불안.

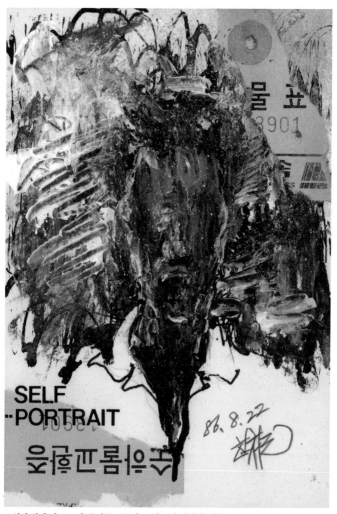

엽서 위에 펜 드로잉, 수하물표 꼴라쥬, 아크릴 페인팅, 연필, 스프레이락카 10cmX14.8cm

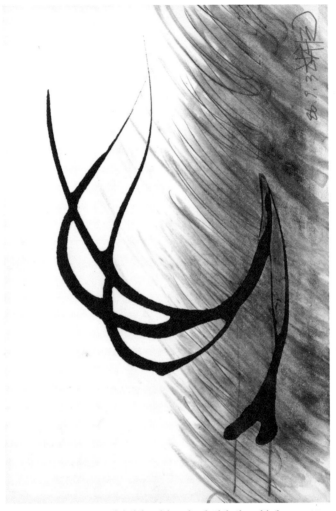

엽서 위에 크레파스, 파스텔, 연필, 잉크, 지우개 10cmX14.8cm

1986년 9월 3일. 수요일. 폭발할 듯 끓는 생각과 감정을 좀 더 새롭게 표현하는
실험을 했다. 날아가는 비행체는 무엇일까?

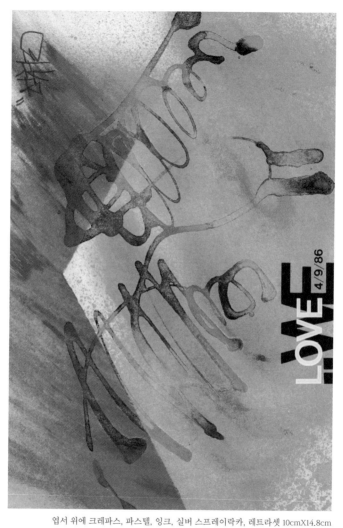

엽서 위에 크레파스, 파스텔, 잉크, 실버 스프레이락카, 레트라셋 10cmX14.8cm

1986년 9월 4일. 목요일. WE LOVE. 확신이란 불안에서 잠시 벗어날 때 나타나는 증상이다.

1987년. 26살. 4학년. 언제 작업했는지 날짜에 대한 기록은 없다.

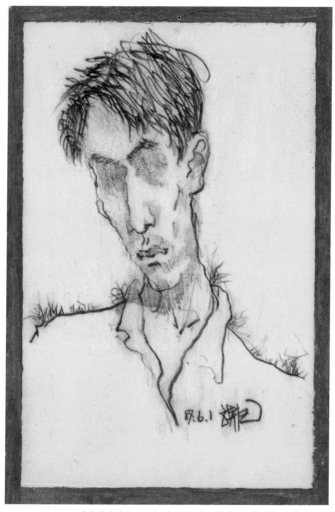

엽서 위에 연필 드로잉, 아크릴칼라, 에폭시접착제, 코팅 10cmX14.8cm

1987년 6월 1일. 월요일. 땅 위에서 뿌리를 내린 모습의 자화상을 그리고 싶었다.
어깨 위와 목 뒤로 마른 풀들이 날린다.

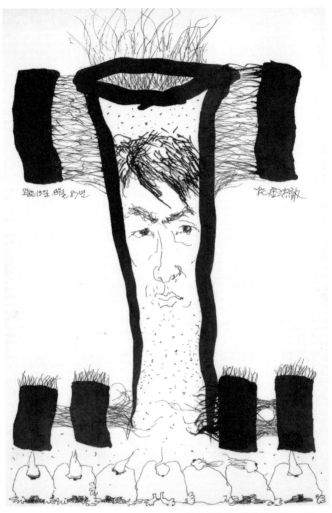

엽서 위에 로트링펜, 잉크 10cmX14.8cm

1987년 8월 19일. 수요일. 언제나 그래왔던 것처럼, 불현듯 순간순간... 나는 누구인가? 어디로 가고 있는가?

1987년 9월 9일. 수요일. 과제 시간에 작업했던 한국의 장승 얼굴 일부를 복사기로 복사한 후에 크레파스와 잉크 뿌리기.

1987년.

26살.

1987년 10월 22일. 목요일.

나는 평안하게 꿈꿀 수 있는가?
나에게 평안이란 삶의 어느 지점에 있긴 하는가?
불안이 내 의식의 낮과 밤을 가득 채워서.
난.
불안 속에서 완벽한 수직 수평 줄 맞추기를 해야
잠시 안심을 할 수 있었다.

엽서 위에 커팅시트 스크레치, 연필, 레트라셋 10cmX14.8cm

엽서 위에 페인팅, 연필, 스프레이락카, 스테이플러 10cmX14.8cm

1987년 10월 26일. 월요일. 무슨 생각으로 힘들고 불안했던 걸까? 언제나 나는 나였다. 누가 옆에 있다는 것도 편치 않았던 시절.

엽서 위에 페인팅, 잉크, 스프레이락카 10cmX14.8cm

1987년 11월 2일. 월요일. 역사책. 역사는 누가 쓰는가. 어떻게 쓰이는가. 어떤 대가를 치러야 올바르게 담기는가.

1988년 6월 30일. 목요일. 엽서 뒷면 메모: 암울한 이 땅에 서서 뜨는 해, 지는 저녁. 어느 하나도 바로 서지 못한 오늘, 깨물어 터진 시간을 깔고 내일은 역사한다.

엽서 위에 페인팅, 수채화물감, 잉크 10cmX14.8cm

1988년 7월 1일. 금요일. 시대는 암울하고 앞이 보이지 않는데, 그림일기 속 표현도 시대를 외면하고 있진 않았나.

엽서 위에 신문 사진 복사, 유성마카, 수정액 10cmX14.8cm

1988년 11월 15일. 화요일. 신문기사 사진 속엔 최루탄 연기 자욱하다.

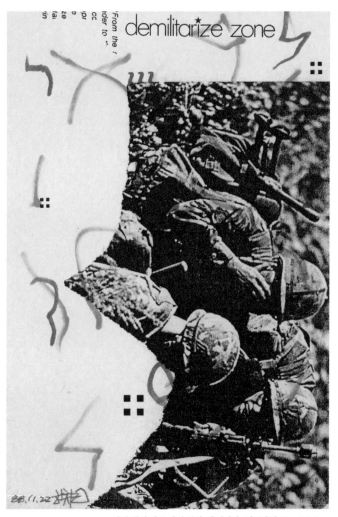

엽서 위에 신문 사진 복사, 유성마카, 레트라셋 10cmX14.8cm

1988년 11월 22일. 화요일. 이 땅의 잠재적 불안과 나의 불안은 다르지 않다.

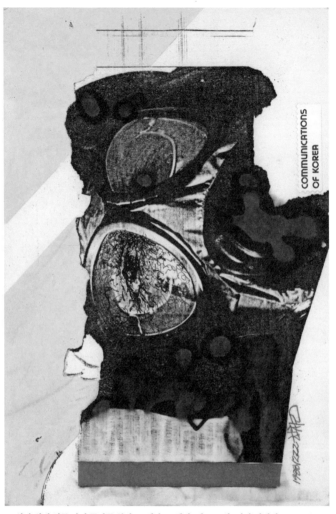

엽서 위에 신문 사진 꼴라쥬 복사, 크레파스, 색지, 펜 드로잉, 시너 리터치 10cmX14.8cm

1988년 12월 22일. 목요일. 대한민국의 커뮤니케이션은 숨 막히고 피눈물 났다. 내가 할 수 있는 건 뭘까?

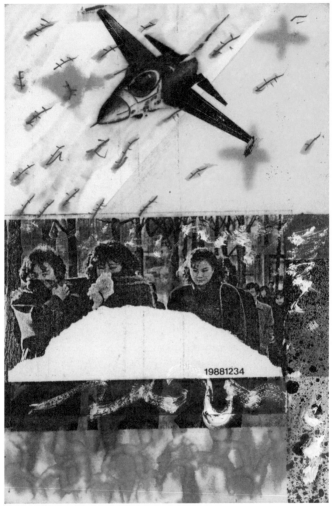

엽서 위에 신문 사진 꼴라쥬 복사, 크레파스, 유성마카, 연필, 스프레이락카, 시너 리터치
10cmX14.8cm

1988년 12월 34일은 없다. 요일도 모른다. 한반도의 겨울은 하늘에서도, 땅 위 모든 사람들도 춥고 배고팠다.

1989년.

28살.

1989년 1월 12일. 목요일.

눈물 흘리는 산. 왜 그랬을까?
다시 미니멀해져야 하는가?
훌훌 털고 일어나 떠날 수도 없는
현재에 묶인 삶.
불안은 눈물로 떨어졌다.

엽서 위에 잉크, 목각도장 10cmX14.8cm

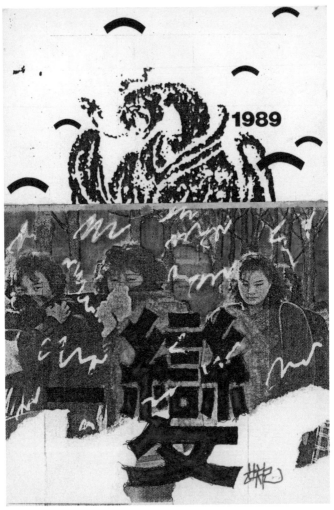

엽서 위에 신문 사진 꼴라쥬 복사, 유성마카, 레트라셋 10cmX14.8cm

1989년 1월 초. 어느 날. 1989년은 뱀의 해였다. 세상은 변혁으로 발전한다. 언제나 그러려나. 사람들 마음도 춥고 어둡다.

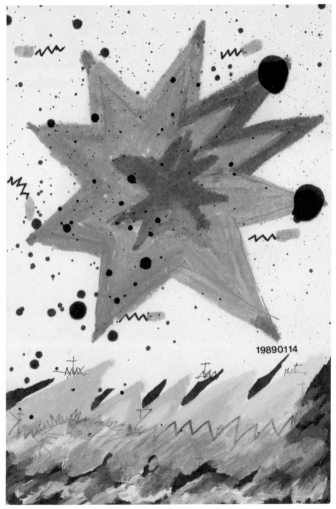

19890114

엽서 위에 크레파스, 연필, 스프레이락카, 레트라셋 10cmX14.8cm

1989년 1월 14일. 토요일. 다시 꿈꾼다. 나의 원형질로 돌아가야 해. 대폭발(Big Bang)이 있어야 한다.

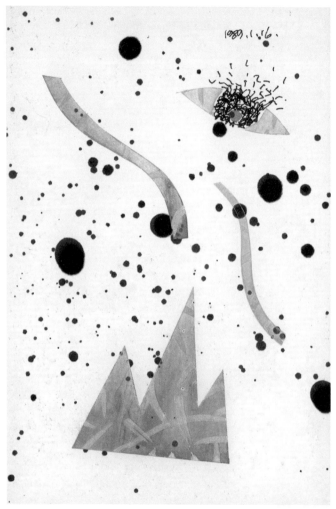

1989년 1월 16일. 월요일-1. 주말에 꿈을 계속 꿨다. 아직도 꿈 안에 있다. 난 누구였을까?

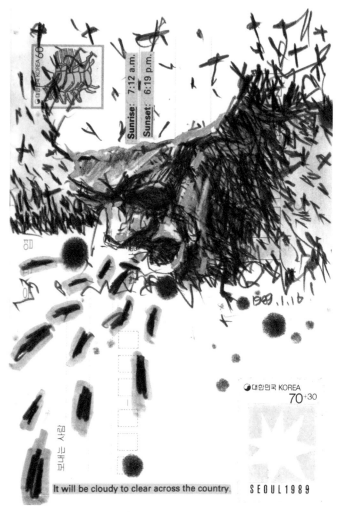

<p style="text-align: right;">엽서 위에 연필, 유성마카, 신문 기사 꼴라쥬 10cmX14.8cm</p>

1989년 1월 16일. 월요일-2. 오늘의 날씨는 전국적으로 흐린 후 갤 것으로 보입니다.

1989년.

28살.

1989년은 앞으로도 못 가고,
뒤로 돌아갈 수도 없는 시간이었다.
시작인가, 마침인가?
태어남인가, 죽음인가?
그렇게 자학의 시간은
입 다물고 길게길게 갔다.

엽서 위에 드로잉, 복사, 유성마카, 실버 페인팅 10cmX14.8cm

1989년 1월. 어느 날. 먹고사는 것이 가장 큰 문제다. 먹는 문제를 물고기에 비유했다.

19890202

엽서 위에 사진 꼴라쥬 복사, 유성마카, 레트라셋 10cmX14.8cm

1989년 2월 2일. 목요일. 이 땅에서 전쟁연습은 끝없다. 누구도 자유롭지 못하다. 점점 전쟁 같은 삶의 질로 떨어져 갔다.

엽서 위에 신문 사진 꼴라쥬 복사, 전동타자기, 칼라펜슬, 시너 리터치 10cmX14.8cm

1989년 4월 14일. 금요일. 저 군중들은 어디로 가고 있나. 어느 곳을 바라보며 살고 있나. 누가 먼지 같은 저들을 이끌어가는가?

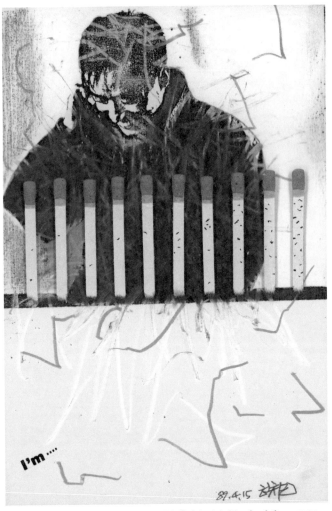

엽서 위에 사진 복사, 성냥 붙이기, 칼라펜슬, 레트라셋 10cmX14.8cm

1989년 4월 15일. 토요일. 너는 누구냐. 나는 어디서 왔나. 성냥불을 그어라. 작은 불씨가 모여 혁명을 꿈꾼다.

1989년.

28살.

1989년 4월 18일. 화요일.

격변의 시간 속에서 나라는 개인은 어느 만큼 희망하고,
어느 정도 절망할 수 있으며, 어디까지 갈 수 있다고
믿음을 가질 수 있는 걸까?
다시, 내 속으로 빠진다.

엽서 위에 연필 드로잉, 유성마카 10cmX14.8cm

엽서 위에 사진 복사, 스프레이락카, 유성마카, 시너 리터치 10cmX14.8cm

1989년 5월 26일. 금요일. 신문기사 사진 속에 있는 아이들의 모습은 현재일까?
사실일까? 음모일까?

엽서 위에 사진과 견적서 양식 꼴라쥬 복사, 유성마카, 시너 리터치 10cmX14.8cm

1989년 5월 28일. 일요일. 우리가 잊지 않고 기억해야 하는 역사란 무엇일까?

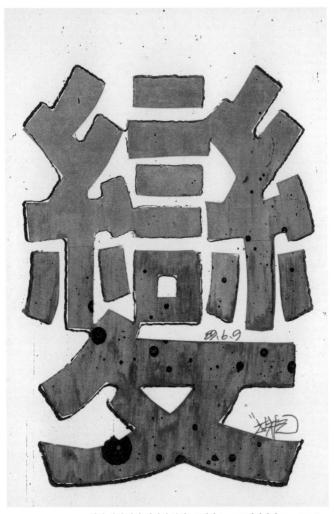

엽서 위에 한자 이미지 복사, 크레파스, 스프레이락카 10cmX14.8cm

1989년 6월 9일. 금요일. 변할 변, 세상은 뒤집혀야 한다. 변화이든, 혁명이든, 변혁하며 전진해야 한다.

<div align="right">엽서 위에 신문 사진 복사, 유성마카, 우표 10cmX14.8cm</div>

1989년 6월 25일. 일요일. 1989년 그즈음 어수선한 시절은 계속되었다. 끝날 듯 끝나지 않는 우리들의 자화상이었다.

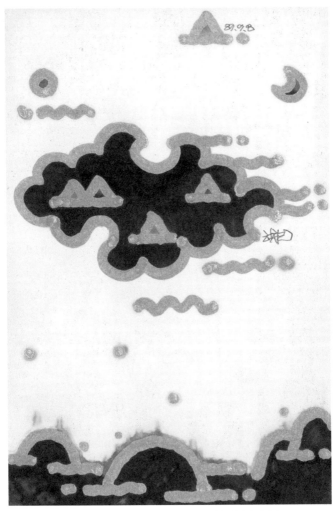

엽서 위에 유성마카 10cmX14.8cm

1989년 9월 8일. 금요일. 시절이 어수선하고 불안할수록, 표현은 그 반대 방향으로 비난할 여지 없는 꿈 같은 이야기를 할 수 있다. 좀 비겁하지만.

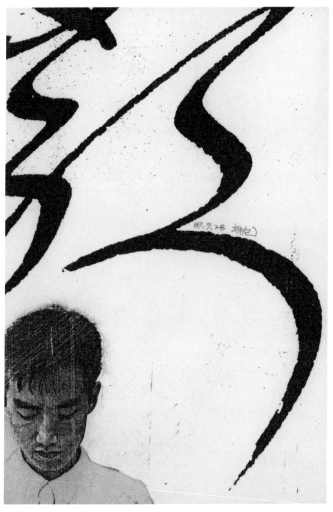

엽서 위에 사진 복사, 캘리그래피 복사, 크레파스 10cmX14.8cm

1989년 9월 28일. 목요일. 넌 지금 무슨 생각에 빠져있니? 어디서 와서 어디로 가고 있니?

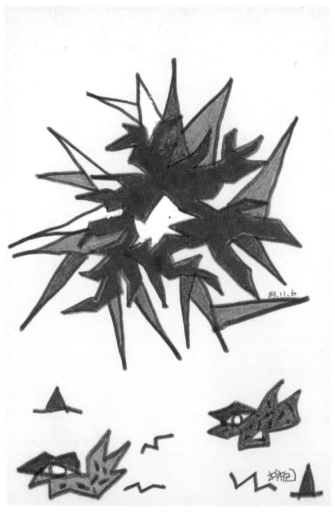

엽서 위에 굵은 연필 드로잉, 유성마카, 페인팅 10cmX14.8cm

1989년 11월 6일. 월요일. 날아가는 새 두 마리는 누구일까? 머릿속엔 대폭발과 불안이 들끓었다.

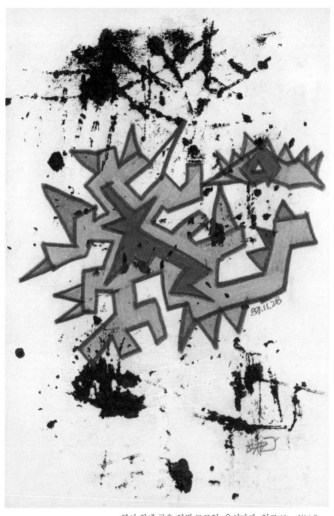

엽서 위에 굵은 연필 드로잉, 유성마카, 잉크 10cmX14.8cm

1989년 11월 28일. 화요일. 난 누구일까. 지금까지도, 앞으로도, 겨울이다.

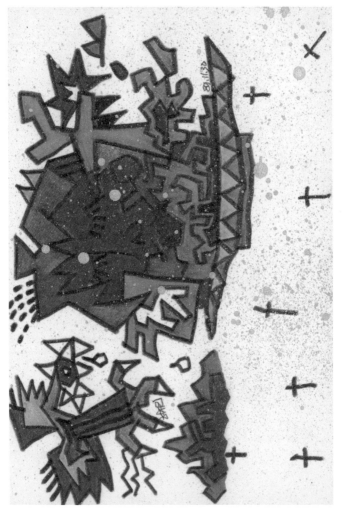

엽서 위에 굵은 연필 드로잉, 유성마카, 실버 스프레이락카 10cmX14.8cm

1989년 11월 30일. 목요일. 여덟 살 때부터 난 내가 어디서 왔고, 왜 불안한지 궁금해했고, 관련된 많은 꿈을 꿨다.

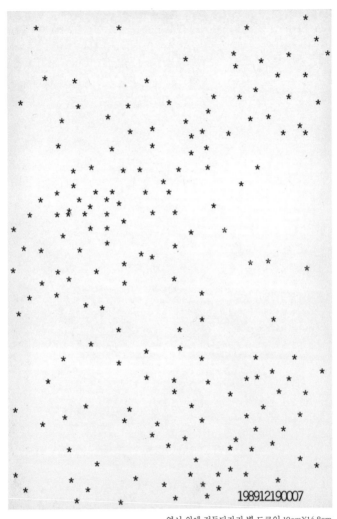

198912190007

엽서 위에 전동타자기 별 드로잉 10cmX14.8cm

1989년 12월 19일. 화요일. 밤하늘에 별이 쏟아진다. 내 별은 없을 거다. 나는 우주가 개미 뱃속이라고 생각했다. 삼성 전동타자기를 새로운 표현 도구로 쓰기 시작했다.

엽서 위에 굵은 연필 드로잉, 유성마카, 아크릴 페인팅 10cmX14.8cm

1989년 12월 20일. 수요일. 계단을 내려오거나, 올라가거나, 하늘로 땅을 디딜 용기는 아직 없었다.

계단내려가 그냥지나쳐 간다.
-그 웃음이 난 좋아-

·

생각지울수 없어 자리에서 일어선다.
-그저 마주보기만하면 어때-

·

확인할수 없는 시간은 겨울을 안고왔다.
-살얼음 위를 걷는 것 같아-

·

바다가 온다, 움켜진 하늘을 지나온다.
-바다,그 바람앞에 토하고 싶어-

·

우리는 얼마만큼 다른시간을 살았을까.
-우리는 예정되었었어-

·

어느날 밤하늘을 보게되었읍니다.
-그때까지 잊었던 눈뜸이었지-

·

자꾸 보고싶어진다면...
-속상해서 못견딜게야-

·

여기서도 바라볼 수 있다면...조오켔다. 198912212304

엽서 위에 전동타자 일기쓰기 10cmX14.8cm

1989년 12월 21일. 목요일. 전동타자기 글씨체는 똑똑한 느낌이었다. 자판 휠이 돌아가면서 기억된 신호를 일정한 속도로 쳐낸다. 이 새로운 표현 도구는 만족스러웠다.

1990년.

29살.

1990년 1월 5일. 금요일. 22:17.

그리움이 달린 나무가 있다.
초생달과 별 하나 내려간다.
기쁜 만남이다.

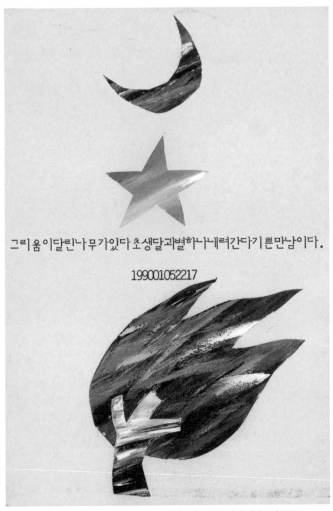

그리움이달린나무가있다초생달과별하나내려간다기쁜만남이다.

199001052217

엽서 위에 아크릴 페인팅, 전동타자 일기쓰기 10cmX14.8cm

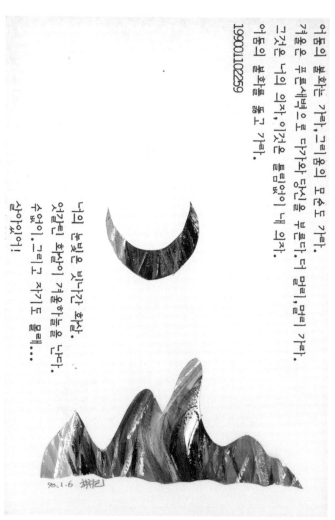

어둠의 불화는 가라, 그리움의 모순도 가라.
가을은 푸른 새벽으로 다가와 당신을 부른다. 더 멀리, 멀리 가라.
그것은 너의 의자, 이것은 틀림없이 내 의자.
어둠의 불화를 뚫고 가라.

1990.01.10.2259

너의 눈빛은 빗나간 화살.
잇닿린 화선이 가을하늘을 난다.
슬아이여, 그리고 자기도 물때……
숨이어!

엽서 위에 아크릴 페인팅, 전동타자 일기쓰기 10cmX14.8cm

1990년 1월 10일. 수요일. 어둠의 불화는 가라. 그리움의 모순도 가라. 그것은 너의 의자. 이것은 틀림없이 나의 의자. 어둠의 불화를 뚫고 가라.

엽서 위에 아크릴 페인팅, 뜯어내기 드로잉 10cmX14.8cm

1990년 1월 19일. 금요일. 새로운 그리움은 더 불안하다. 미지수가 많다.

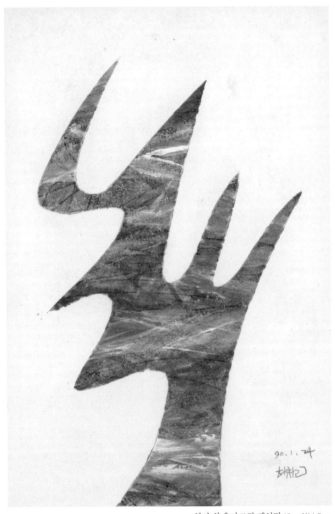

엽서 위에 아크릴 페인팅 10cmX14.8cm

1990년 1월 24일. 수요일. 사람이고, 나무이고, 창이고, 바람이고, 불안이고.

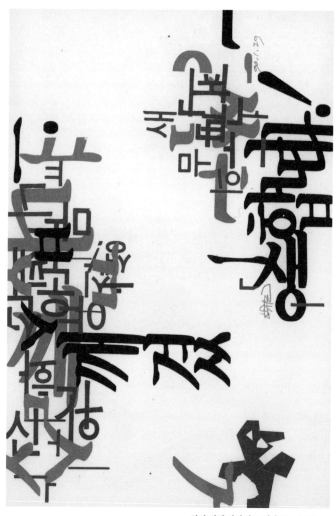

1990년 1월 29일. 월요일. 낙서, 그리고 깨져버린 생각들. 글자의 조각들.

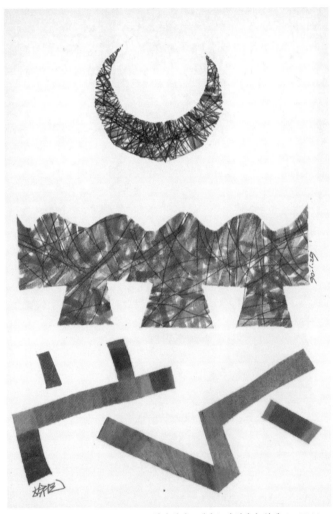

엽서 위에 크레파스, 유성마카, 볼펜 10cmX14.8cm

1990년 1월 29일. 월요일. 전설이 되거나, 떨어져 나간 생각들은 다시 결합하지
않았다.

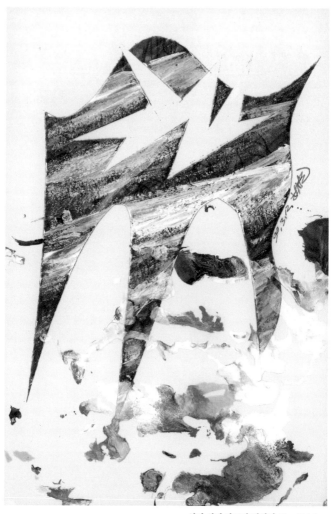

1990년 3월 12일. 월요일. 하늘을 날아가는 피아노. 노래는 상처가 되고, 약이 되고, 확인이 된다.

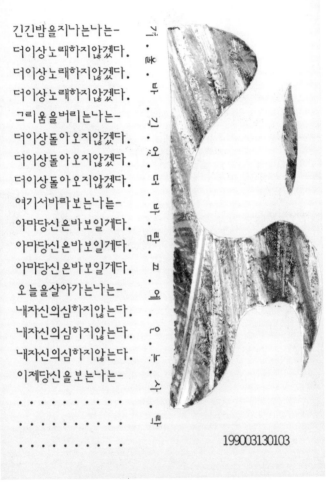

긴긴밤을지나는나는-
더이상노래하지않겠다.
더이상노래하지않겠다.
더이상노래하지않겠다.
그리움을버리는나는-
더이상돌아오지않겠다.
더이상돌아오지않겠다.
더이상돌아오지않겠다.
여기서바라보는나는-
아마당신은바보일게다.
아마당신은바보일게다.
아마당신은바보일게다.
오늘을살아가는나는-
내자신의심하지않는다.
내자신의심하지않는다.
내자신의심하지않는다.
이제당신을보는나는-
.
.
.

199003130103

엽서 위에 전동타자 일기쓰기, 아크릴 페인팅, 유성마카 10cmX14.8cm

1990년 3월 13일. 화요일. 겨. 울. 밤. 길. 었. 던. 바. 람. 끝. 에. 오. 는. 사. 람.

오후에 뛰쳐나온 이름.
　　　지워버려.

시계에 어지러운 기호.
　　　잊어버려.

앞뒤가 맞지않는 순서.
　　　의미없어.

오늘은 여기부터 간다.
　　　가자가자.

너에겐 선택하는 시간.
　　　마음대로.

밤늦게 불러보는 말들.
　　　소용없어.

이제는 그만두자 우리.　　　　199003212337

<div align="right">엽서 위에 전동타자 일기쓰기 10cmX14.8cm</div>

1990년 3월 21일. 수요일. 이제는 그만두자 우리.

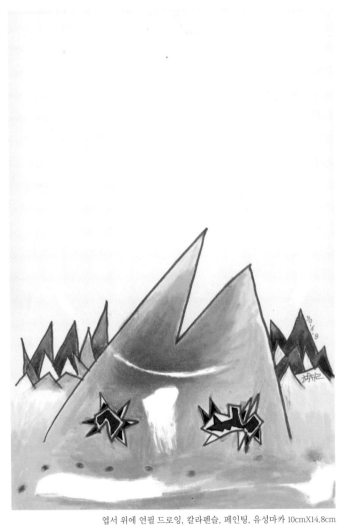

엽서 위에 연필 드로잉, 칼라펜슬, 페인팅, 유성마카 10cmX14.8cm

1990년 6월 8일. 금요일. 노란 바닷속에 사는 말하는 산. 오늘은 슬펐다고 한다.

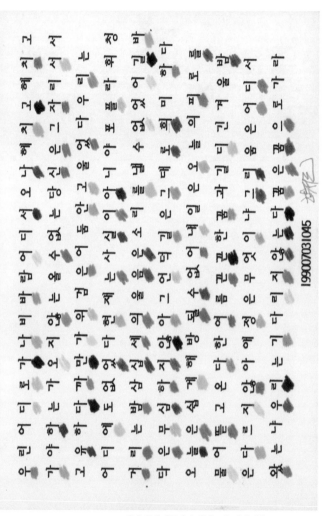

엽서 위에 전동타자 일기쓰기, 칼라펜슬 10cmX14.8cm

1990년 7월 3일. 화요일. 포플라 휘청거리는 밤, 삼십 세의 울음은 소리를 낼 수 없었어.

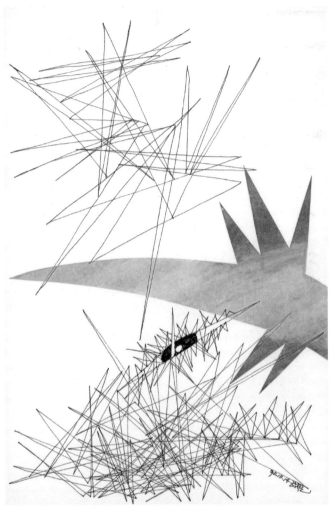

1990년 10월 14일. 일요일. 말하는 법을 배워갔다. 말하고 싶지 않아도 해야하는 현실. 그냥 알 수 있는 건데.

엽서 위에 펜 드로잉, 크레파스 10cmX14.8cm

1990년 10월 14일. 일요일. 침묵에 담겨 소리내지 않는 말들. 부딪치는 소리가 크다. 좀 더 지켜봐야 해.

1990년.

29살.

1990년 11월 15일. 목요일.

1980년에서 1990년까지,
19살에서 29살까지, 나는 살아있었다.
말하는 법도 배우기 시작했고, 침묵하는 연습도 많이 했다.
사막의 새가 탄생했고, 8년 만에 학교를 졸업하고,
세상 속에서 사는 제도권 사람이 되었다.

엽서 위에 펜 드로잉 복사 10cmX14.8cm

산바다얼어더이상가지못하고그리움갈팡질팡한다
노란개나리흔들거릴때부터움켜진손을놓지못했다
다시돌아봐도엇갈린눈빛으로더듬거리며넘어왔다
가는해마지막날밤그리움은심한경련잠들지못한다
부조리의파도는부서져라올음깊은어둠은익사하라
나는잠들수없다악물고버릴거다악물고넘어갈거다
동해바다로간그리움은지는햇무리안고휘돌아간다
뜨거움여름에서일찍깊어진겨울밤으로우리는갔다
우리에겐어제도있었다하지만지금우리는직시한다
주춤거리던그리움은가라겨울을안고가라넘어가라
어디가시작이고어디가끝이더냐시작과끝은엇갈림
시간의바다를건너우린함께마신독약을그리워한다
얼마남지않은그리움으로당신을불러본다불러본다

199012312207.

엽서 위에 전동타자 일기쓰기 10cmX14.8cm

1990년 12월 31일. 월요일. 우리에겐 어제도 있었다. 하지만 우리는 직시한다.

울타리안에꿈은아무래도의미없다밖으로나가자
강건너바다건너더높게절망과자유가부딪치는곳
이젠고갤들준비를하자더이상집착과후회는없다
그강가에서서바라보지는않겠다기다리지않는다
좀더본명하게떠날채비를해야할게다딴생각말고
아직도가정의의미는희미하다그러한반복은없다
올해도그리움은깊이사무칠게다악물고갈수있다
부족한모습을가진건사실이다그렇지만상관없다
애정과믿음그리고사랑은혼자가질수는없을게다
우리는좀더멀리보고가자조금씩나아져갈수있다
쉽게얻을수없는그리움임을잘알고있다알고있다
이제다시가자우리는갈수있다사랑하는사람에게
일천구백구십일년정월초하루날밤열한시칠분에
나는삼십을지나는시간을믿는다후회하지않는다

199101012307

1991년 1월 1일. 화요일. 부족한 모습을 가진 건 사실이다. 그렇지만 상관없다.

창문밖으로자동차들이지나간다
우리들은가까이서는것이아니다
우리들은흔한인들과많은자동차일뿐이다
아침의긴장과한낮의싸움은보이지는않는다
그러나우리는인정해야한다
여덟시삼십오분창문밖으빠른자동차들이간다
관계란생각가보다훨씬더현실성이었다
우리들은가깝지도멀지도않은
사전적의미의관계를가지고싶고있다
19910201 0839

엽서 위에 전동타자 일기쓰기 10cmX14.8cm

1991년 2월 1일. 금요일. 우리들은 가깝지도 멀지도 않은 사전적 의미의 관계를 가지고 살고 있다.

아주맑은날/낮게가라앉은아침
여기서멀리남으로가자
언덕을내려와바다로가자
오월을넘기지말고남으로가자
아주맑은날가랑비흩날리는새벽
여기서멀리남으로가자
들판을지나재를넘어당신의
가슴으로가자바다로가자

나는중음을떠도는잡귀로가고
당신은이승의꿈으로가자
진달래잎에물고오는당신을맞으러
곡을하며잡귀재를넘어간다

여름오기전그몸타버리기전에
나는바다가까이서당신을기다린다
멀리서오시는당신은여전히꿈으로온다
맑은날아침언덕을넘어가는싸이렌소리
그소리는그곳까진가지못한다.
199105140852

엽서 위에 전동타자 일기쓰기 10cmX14.8cm

1991년 5월 14일. 화요일. 여기서 멀리 남으로 가자. 나는 중음을 떠도는 잡귀로 가고, 당신은 이승의 꿈으로 가자.

1991년 9월 5일. 목요일. 아직도 머리칼이 남아있구나. 머리칼에 집착하지 말아라.

엽서 위에 볼펜 10cmX14.8cm

1991년 9월 6일. 금요일. 너는 너이다. 누가 뭐래도 너는 지금 너와 직면하고 있는 거다.

아무일도없이출근을한다

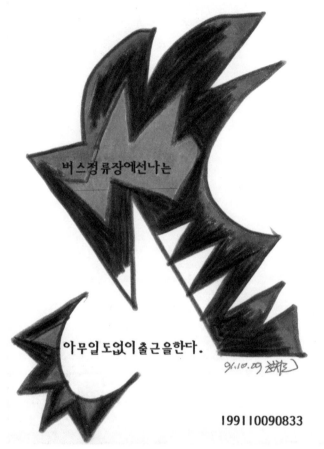

버스정류장에선나는

아무일도없이출근을한다.

199110090833

엽서 위에 굵은 연필 드로잉, 전동타자 일기쓰기, 유성마카 10cmX14.8cm

1991년 10월 9일. 수요일. 아무 일도 없었던 것처럼 출근을 한다.

엽서 위에 굵은 연필 드로잉, 유성마카 10cmX14.8cm

1992년 1월 14일. 화요일. 왜? 무슨 일이야? 어떻게 됐어?

1992년.

31살.

1992년 1월 20일. 월요일.

우리들 한 사람 한 사람은 서로 다르고 고유한 우주들.

시절의 인연을 허락해서 만나면 다행이고,

그렇지 않아도 괜찮다. 모르니까...

알 수 없으니까...

엽서 위에 굵은 연필 드로잉, 유성마카 10cmX14.8cm

엽서 위에 굵은 연필 드로잉, 전동타자 일기쓰기, 유성마카 10cmX14.8cm

1992년 4월 6일. 월요일. 컹컹, 아무도 그날은 별이 없었다고 했다. 컹컹, 그날 별은 거기에 있었다.

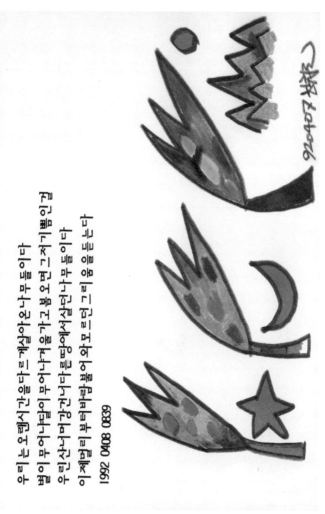

우리는오랫시간을다르게살아온나무들이다
별이무어냐달이무어냐겨울가고봄오면근지기뿔인걸
우리산너머강건너다른땅에서살던나무들이다
이제멀리부터바람불어와모드던그리움을듣는다

1992 0408 0839

엽서 위에 굵은 연필 드로잉, 전동타자 일기쓰기, 칼라펜슬 10cmX14.8cm

1992년 4월 7일. 화요일. 우리는 오랜 시간을 다르게 살아온 나무들이다. 우린 산 너머 강 건너 다른 땅에서 살던 나무들이다.

1992년.

31살.

1992년 4월 8일. 화요일.

나는 내가 자신과 당신을 그리며
현재함을 믿는다.
우리는 현재, 강 건너 따로 살고 있다.
어느 날,
난 다리를 건너 그곳으로 간다.

1992 0408 0843

나는내가자신과당신을그리며현재함을믿는다.
우리는현재,강건너따로살고있다
어느날,난다리를건너그곳으로간다.

엽서 위에 사진 복사, 전동타자 일기쓰기, 유성마카 10cmX14.8cm

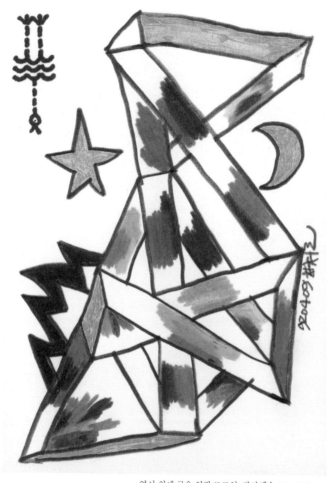

엽서 위에 굵은 연필 드로잉, 칼라펜슬 10cmX14.8cm

1992년 4월 9일. 목요일. 얽히고설켰구나. 잘 들여다봐라. 이 순간 또한 지나가리라.

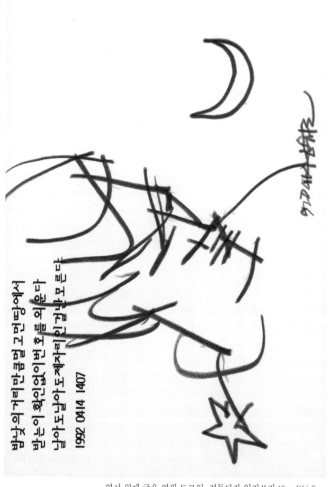

엽서 위에 굵은 연필 드로잉, 전동타자 일기쓰기 10cmX14.8cm

1992년 4월 14일. 화요일. 밤낮의 거리만큼 멀고 먼 땅에서, 받는 이 확인 없이 번호를 외운다. 날아도 날아도 제자리인 걸 난 모른다.

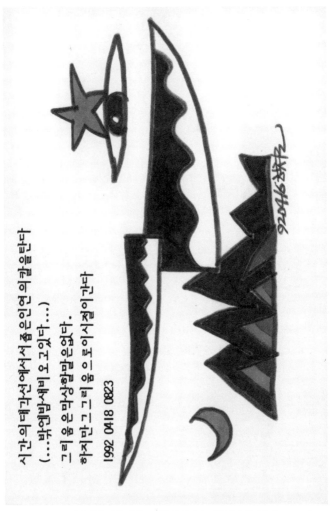

시간의 대각선에서서 좁은인연의칼을탄다
(...밖엔밤새비오고있다...)
그믐은마상하밀은없다.
하지만그그믐으로이서정이간다

1992 0418 0823

엽서 위에 굵은 연필 드로잉, 유성마카, 전동타자 일기쓰기 10cmX14.8cm

1992년 4월 16일. 목요일. 시간의 대각선에 서서 좁은 인연의 칼을 탄다. (...밖엔 밤새 비 오고 있다...)

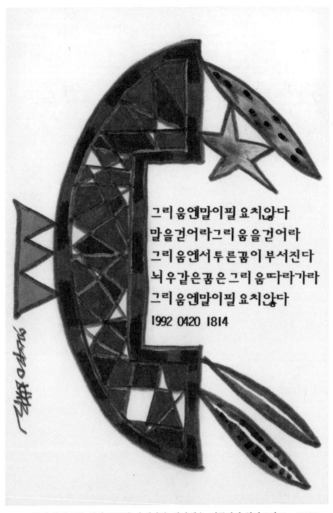

그리움엔말이필요치않다
말을걷어라그리움을걷어라
그리움엔서투른꿈이부서진다
뇌우같은꿈은그리움따라가라
그리움엔말이필요치않다
1992 0420 1814

엽서 위에 굵은 연필 드로잉, 유성마카, 칼라펜슬, 전동타자 일기쓰기 10cmX14.8cm

1992년 4월 20일. 월요일. 그리움엔 말이 필요치 않다...

1992년.

31살.

1992년 8월 7일. 금요일.

이 엽서 그림일기는
가장 단순하게 구성과 형태를 만들어서
정중앙을 중심으로 레이아웃했다.
검은 먹구름 위로 직선의 강과,
왼쪽에 달과 산,
오른쪽에 해와 집,
가족들은 잠시 외출 중.

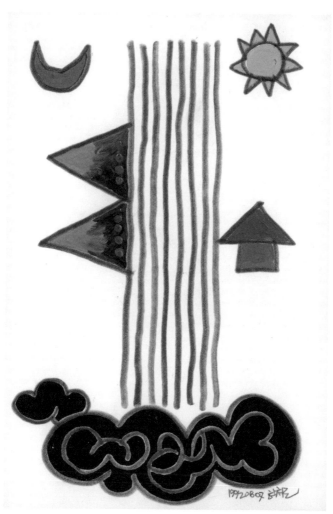

엽서 위에 굵은 연필 드로잉, 아크릴 페인팅 10cmX14.8cm

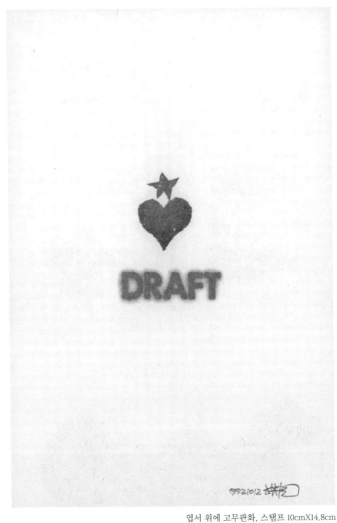

엽서 위에 고무판화, 스탬프 10cmX14.8cm

1992년 10월 12일. 월요일. 사랑도, 그리움, 간절함도, 불안도 시안이 있을까?

나는아직멀었습니다/갈길도진지함도/나이값도/
아직멀었습니다/어제는오늘에/오늘은언젠가훗날
업으로다시마주칠겁니다/나는아직도멀었습니다.

19921111 22:58 호철

1992년 11월 11일. 수요일. 나는 아직 멀었습니다. 갈 길도, 진지함도, 나잇값도.
아직 멀었습니다. 지금도 그렇습니다.

1993년.

32살.

1993년 1월 31일. 일요일.

나는 이런 사랑을, 애정을, 관심을, 보살핌을 받고 싶었다.
그런 갈망으로 가끔씩 이런 그림일기 작업을 했다.
애정결핍. 엄청난.

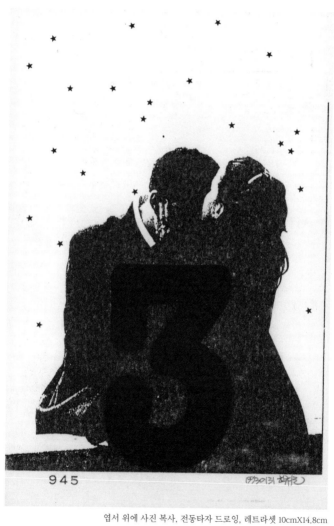

엽서 위에 사진 복사, 전동타자 드로잉, 레트라셋 10cmX14.8cm

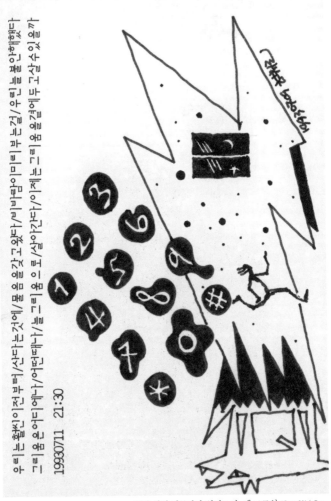

엽서 위에 전동타자 일기쓰기, 펜 드로잉 10cmX14.8cm

1993년 7월 9일. 금요일. 우리는 훨씬 이전부터, 산다는 것에 물음을 갖고 왔다.
비바람이 미리 부는 걸, 우린 늘 불안해했다.

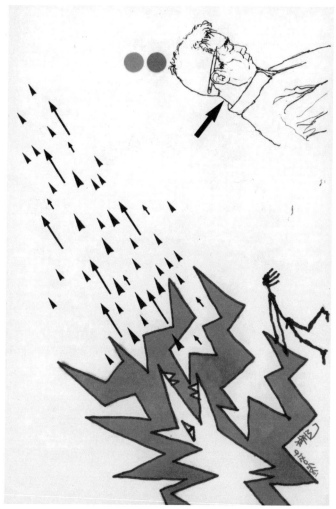

엽서 위에 드로잉 복사, 유성마카, 레트라셋, 색지 10cmX14.8cm

1993년 7월 16일. 금요일. 내게 화살을 쏘지 마세요. 난 나니까요. 내가 세상을
향해서 쏠까요?

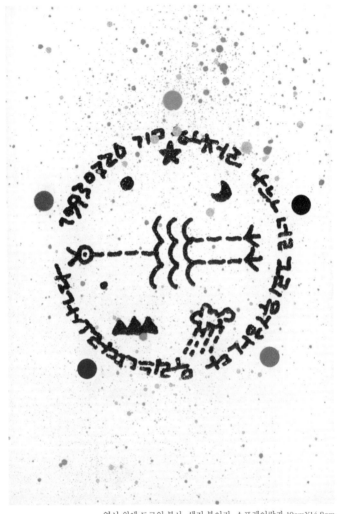

엽서 위에 드로잉 복사, 색지 붙이기, 스프레이락카 10cmX14.8cm

1993년 7월 10일. 화요일. 나는 너를 그리워한다. 우리는 따로 산다.

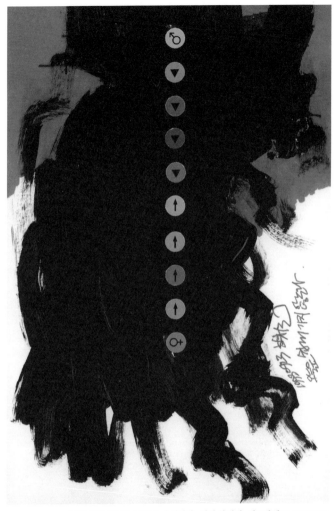

엽서 위에 아크릴 페인팅, 유성마카, 색지 붙이기, 레트라셋 10cmX14.8cm

1993년 9월 23일. 목요일. 오늘은 쉽게 가지 않는다. 내일도 쉽게 오지 않는다.

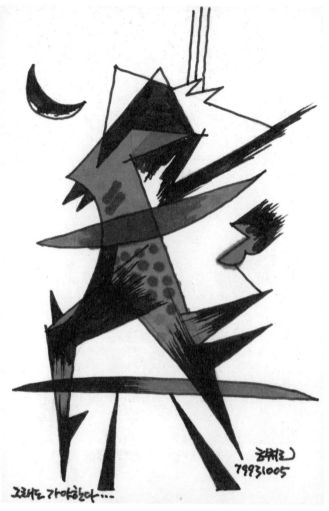

그래도 가야한다…

엽서 위에 펜 드로잉, 유성마카 10cmX14.8cm

1993년 10월 5일. 화요일. 기쁠 때도, 설레일 때도, 언제나 불안은 내 곁에 있었다.

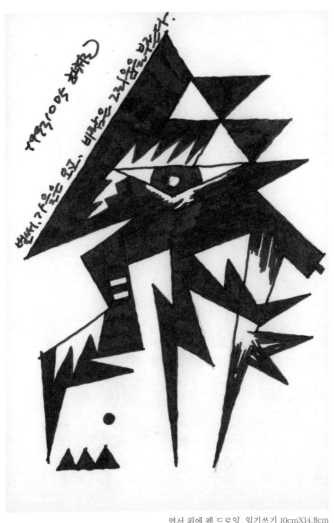

엽서 위에 펜 드로잉, 일기쓰기 10cmX14.8cm

1993년 10월 5일. 화요일. 벌써 가을은 오고, 바람은 그리움을 부른다.

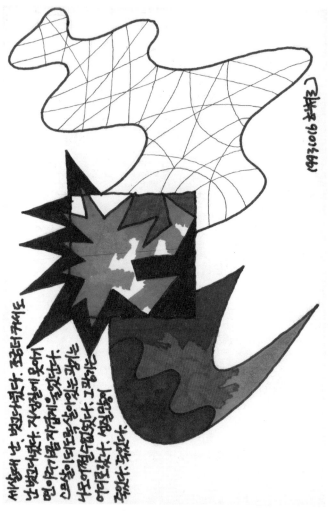

엽서 위에 펜 드로잉, 펜 일기쓰기, 유성마카 10cmX14.8cm

1993년 10월 16일. 토요일. 세 살 때부터 난 벗고 다녔다. 조금 더 커서도 난 벗고 다녔다. 자기 성질에 못 이기면 아주 가끔 지겹게 울었단다.

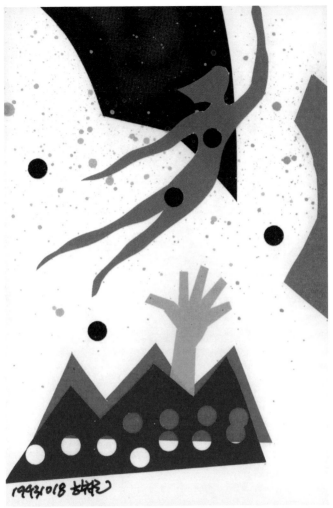

엽서 위에 색종이 오려 붙이기, 펀치, 스프레이락카 10cmX14.8cm

1993년 10월 18일. 월요일. 오려 붙이기는 감정 표현에 꽤 많은 객관적 거리를 만들어 준다. 불안이 꿈으로 옮겨가고 있다.

엽서 위에 연필 드로잉, 펜 일기쓰기, 사진 꼴라쥬 10cmX14.8cm

1993년 10월 27일. 수요일. 여덟 살 때, 이 세상에 나 같은 애는 다시는 없어야 한다고 되뇌곤 했다.

엽서 위에 펜 드로잉, 펜 일기쓰기 10cmX14.8cm

1993년 12월 23일. 목요일. 산 넘어 산이다. 바람 불면 해 지고 달 진다. 남는 건 희미한 기억에 흙무덤으로 간다. 사는 건 이 모든 걸 숨 쉬는 일이다.

1994년.

33살.

1994년 1월 6일. 목요일.

우리들은 따로따로 살다가 만난 사람들.
뒤도 앞도 모르는 우리는 겨울로 간다.
매일 먹어도 배고픈 너와 내가 만나서
먹이를 찾아 길을 떠난다. 봄으로 간다.
멀고 험한 시간의 강을 건너 우리는 간다.
무심을 찾아...

엽서 위에 펜 드로잉, 펜 일기쓰기 10cmX14.8cm

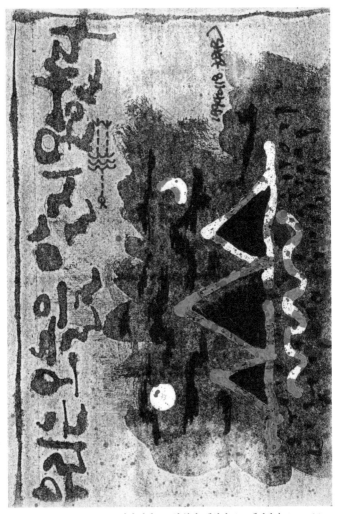

엽서 위에 드로잉 복사, 페인팅, 스프레이락카 10cmX14.8cm

1994년 1월 18일. 화요일. 우리는 오늘을 알지 못했다. 불안은 행복해도 그렇지 않아도 떠나지 않았다.

엽서 위에 펜 드로잉, 캘리그라피 10cmX14.8cm

1994년 2월 14일. 월요일. 집들이를 알리는 사내고지용 엽서 원고. 200% 확대 복사하면 A4 사이즈가 되고, 290% 확대 복사하면 A3 사이즈 포스터가 된다.

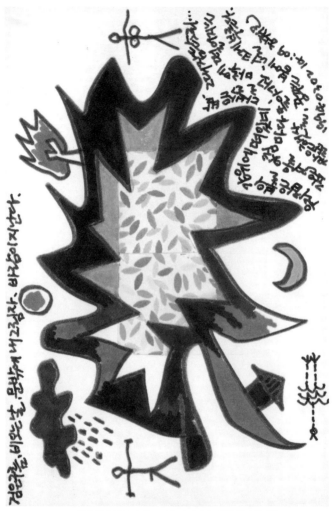

엽서 위에 굵은 연필 드로잉, 유성마카, 일본 종이 꼴라쥬 10cmX14.8cm

1994년 3월 2일. 수요일. 검은 구름, 비 오는 날, 문 밖에 내 그림자, 바람이 지난다. 우리집은 불의 강 위에 떠있네.

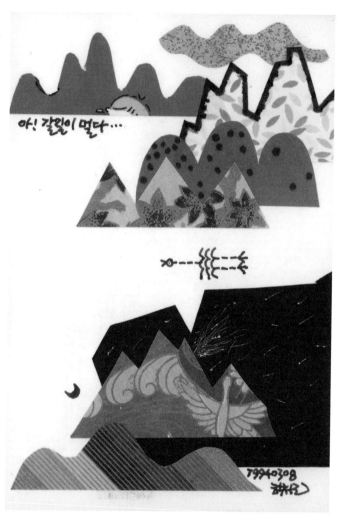

아! 갈밑이 멀다…

엽서 위에 사진 콜라쥬, 일본 종이, 펜 드로잉, 스크래칭 10cmX14.8cm

1994년 3월 8일. 화요일. 눈 감고 가는 봄, 난 모른다. 내가 모르는 봄, 난 모르는 봄. 봄, 난 모른다. 난, 나다.

엽서 위에 컷아웃 커팅시트 10cmX14.8cm

1994년 3월 14일. 월요일. 불안과 행복의 칼날을 비켜가는 사막의 새.

엽서 위에 굵은 연필 드로잉, 유성마카, 펜 일기쓰기 10cmX14.8cm

1994년 3월 22일. 화요일. 비 오는 삼월 이십이 일, 널 생각하면 기분이 좋다. 우리의 집 밖에 이른 봄비가 종일 오고 있다.

엽서 위에 펜 일기쓰기 10cmX14.8cm

1994년 4월 10일. 일요일. 삼월이 많은 생각을 남기고 사월을 불렀다.

엽서 위에 유성마카 드로잉, 펜 드로잉 10cmX14.8cm

1994년 4월 10일. 일요일. 봄도 안녕하고, 사막의 새도 안녕한 거지?

1994년 4월 15일. 금요일. 사월의 봄은 갈등이다. 팽팽한 긴장이다. 라일락 향이 단연 돋보이는 봄이다.

엽서 위에 펜 일기쓰기, 레트라셋 10cmX14.8cm

1994년 5월 20일. 금요일. 1968년 삼립 크림빵이 10원, 진로 소주가 25원 하던 그때, 기찻길 건너 판잣집 마당에선 가끔 굿판이 펼쳐지고, 이문동에서 동부이촌동까지 다니던 38번 버스엔...

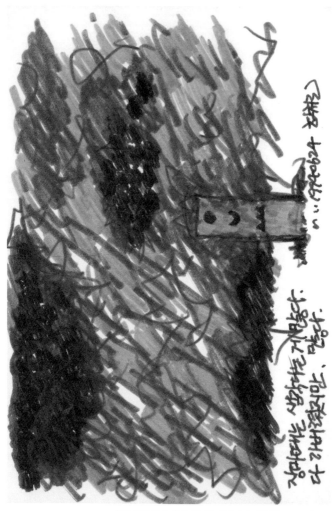

엽서 위에 굵은 연필 드로잉, 유성마카, 싸인펜 10cmX14.8cm

1994년 6월 24일. 금요일. 장마 때는 생각나는 게 많다. 다 가버렸지만 많다.

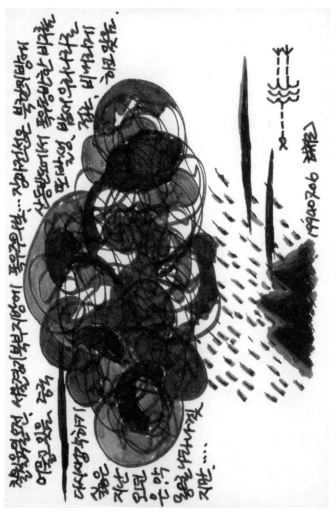

엽서 위에 펜 드로잉, 싸인펜, 펜 일기쓰기 10cmX14.8cm

1994년 7월 6일. 수요일. 칠월 육 일 오전, 서울경기 북부지방에 폭우주의보. 장마전선은 북한지방에 머물고 있음.

1994년.

33살.

1994년 7월 1일. 금요일.

나도 머리숱 많았던 적 있었다.
굵은 연필을 꾹꾹 눌러서 거칠게
만들어가는 타이포그래피 작업을 시작했다.
평면적으로 시도했던 스타일이 10년 후에는
다원적 시각으로 변형되어 갔다.

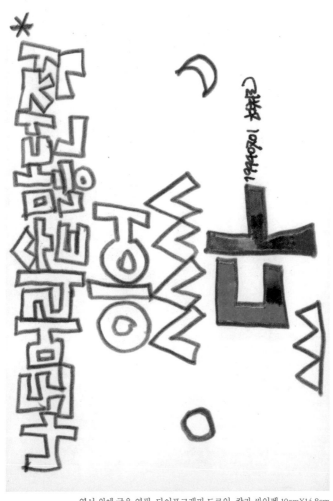

엽서 위에 굵은 연필, 타이포그래피 드로잉, 칼라 싸인펜 10cmX14.8cm

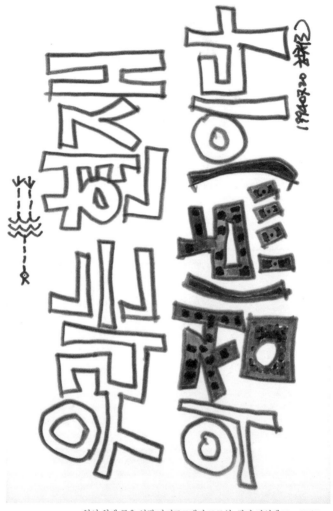

엽서 위에 굵은 연필 타이포그래피 드로잉, 칼라 싸인펜 10cmX14.8cm

1994년 7월 30일. 토요일. 우리는 현재의 점(点)이다. 그렇다. 미미한 점, 혹은 먼지일 거다.

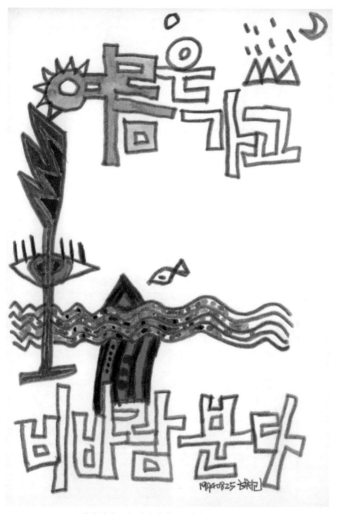

엽서 위에 굵은 연필 타이포그래피 드로잉, 칼라 싸인펜 10cmX14.8cm

1994년 8월 25일. 목요일. 여름은 가고 비바람 분다.

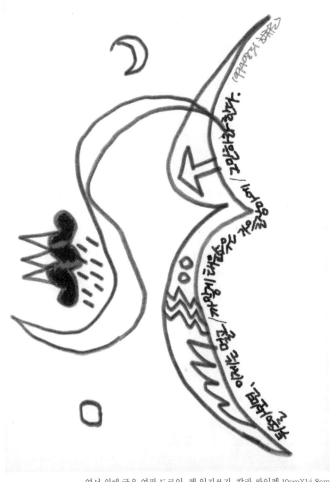

엽서 위에 굵은 연필 드로잉, 펜 일기쓰기, 칼라 싸인펜 10cmX14,8cm

1994년 8월 31일. 수요일. 뒤돌아보면, 이제는 멀고 까맣게 태운 속은 가을장마
에 그만하라 한다.

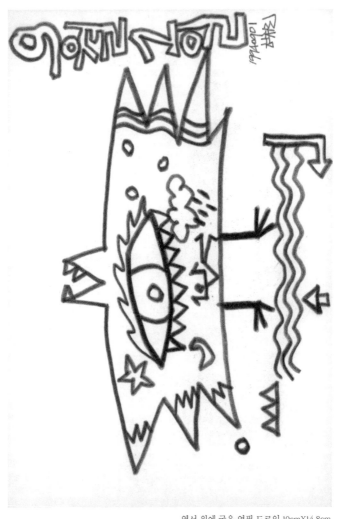

1994년 9월 1일. 목요일. 왜? 무슨 일이야? 화났어?

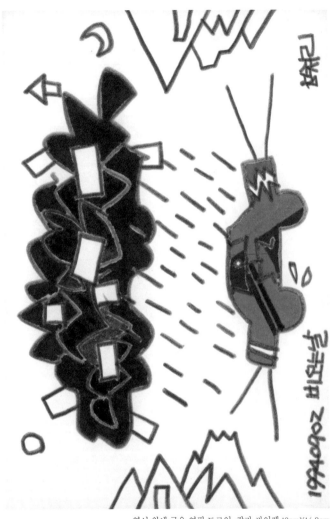

엽서 위에 굵은 연필 드로잉, 칼라 싸인펜 10cmX14.8cm

1994년 9월 2일. 금요일. 비 오는 날. 넌 어딨느냐?

구월은 내생의 역전(逆轉)으로 잔다. 놀라운 사생평의 삼점서에 속하... 바람아저건심으로답다. 삼십사년이 헛되지 않았다면, 이 시절은 특별하라. 1994.09.22. 18:57

구월은 생각이 많았다. 아침일찍 혹은 밤늦게까지 일상와 내일의 기대에대한 균형잡기란 어려운일이다 구십사던구월이 아득한 옛날이될때는 보다여유 있는눈으로 돌아보기를 기대한다 1994.09.29 08:40

엽서 위에 평판교정쇄 붙이기, 펜 일기쓰기 10cmX14.8cm

1994년 9월 29일. 목요일. 구월은 생각이 많았다. 아침 일찍 혹은 밤늦게까지...

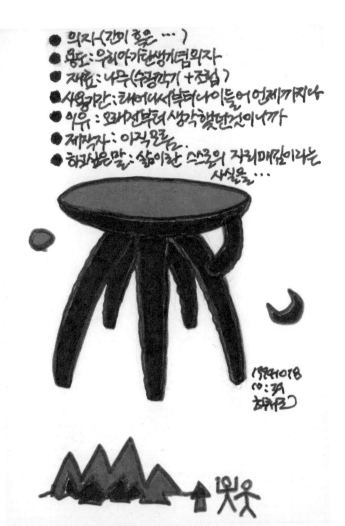

엽서 위에 굵은 연필 드로잉, 펜 일기쓰기, 칼라 싸인펜 10cmX14.8cm

1994년 10월 18일. 화요일. 용도: 우리 아이 탄생기념 의자.

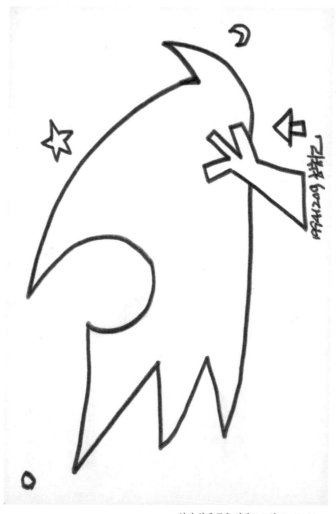

엽서 위에 굵은 연필 드로잉 10cmX14.8cm

1994년 12월 9일. 금요일. 나무와 바람과 해, 달, 별 그리고 우리집.

1995년.

34살.

1995년 2월 20일. 월요일.

내가 손 뻗치면 움직여가는 것들.

한밤중 창밖에 있었나.

생명은

내 편린도 찡그려진 신경질도 아니다.

달이 꽂힌 강 위에 발을 차는 생명.

이제, 나는 꿈이 아니다.

우리는 꿈이 아니다.

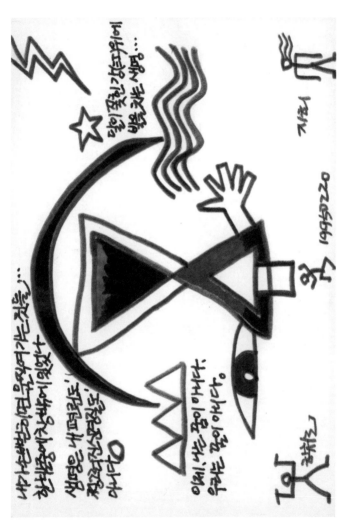

엽서 위에 굵은 연필 드로잉, 유성마카, 펜 일기쓰기 10cmX14.8cm

훌륭한 비평가는 모름지기 하나의 작품의 복잡성과 그것이 독자에게 가져오는 힘을 보통사람보다 더 갯덕하게 그리고 예민하게 느끼고 이해하는 사람이어야 한다. 그리고 그는 몸 구석 구석, 발끝에서 머리끝까지 그것이 가져오는 힘을 생생하게 느끼고 민감하게 반응하는 그런 사람이어야 한다. 그는 지적(知的)으로 우수하여야 하며, 본능적으로 남이 보지 못하는 것을 발견하는 재능도 갖추어야 한다. 논리적이며 설득력 있는 글을 쓸 수 있는 기술도 터득해야만 한다. 그는 훌륭한 작품을 보면 자기에 대하여 말하지 않고는 못 배기는 그런 파상한·정열도 타고난 사람이어야 한다. 그리고 무엇보다도 그는 도덕적으로 대단히, 대단히, 용기 있고 또 정직해야만 한다.

——이청준 『문학비평 이야기』

엽서 위에 잡지기사 복사, 이미지 복사 10cmX14.8cm

1995년 2월 22일. 수요일. 훌륭한 비평가는 ... 무엇보다도 도덕적으로 대단히, 대단히, 용기 있고, 또 정직해야만 한다.

엽서 위에 펜 일기쓰기와 드로잉 10cmX14.8cm

1995년 3월 30일. 목요일. 엽서가 백 원이라니... 고등학교 이학년 땐 십 원이었
는데, 10cmX15cm 공간을 채웠던 시간은 가고, 서른다섯의 이 사람은 백 원이
비싸다 하네.

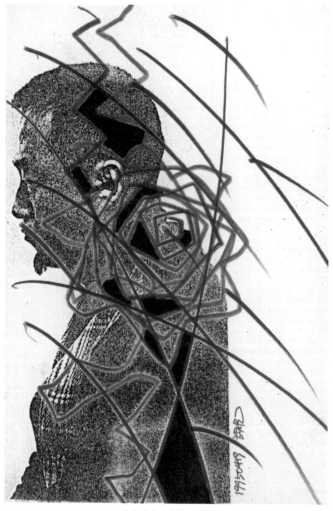

1995년 4월 19일. 수요일. 수염 기른 넌 누구냐, 무슨 생각에 빠졌느냐?

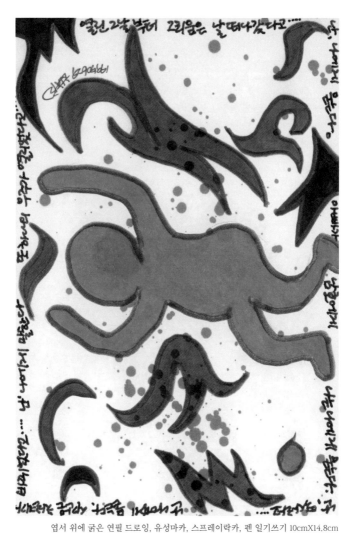

엽서 위에 굵은 연필 드로잉, 유성마카, 스프레이락카, 펜 일기쓰기 10cmX14.8cm

1995년 6월 29일. 목요일. 난 나에게 말한다, 또 하나의 우주가 열리었다고. 아빠가 남호에게.

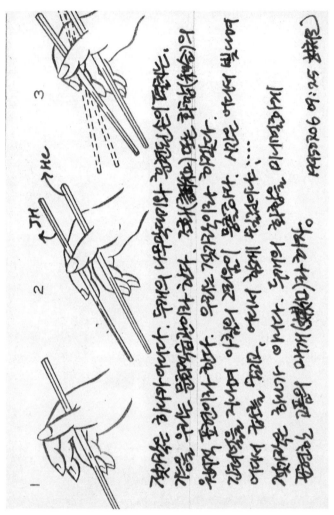

엽서 위에 설명그림 복사, 펜 일기쓰기 10cmX14.8cm

1995년 7월 6일. 목요일. 젓가락은 하나가 아니다. 두 개의 화합을 미니멀하게
표현한 고픔의 매개라 하자.

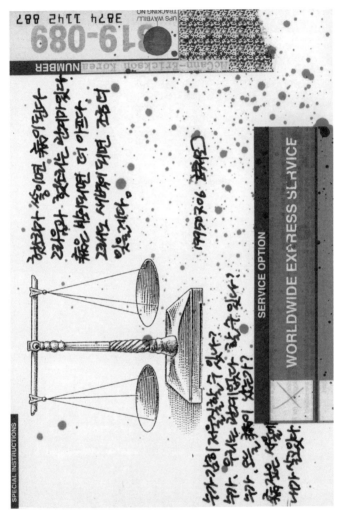

엽서 위에 책도판 복사, 티켓 꼴라쥬, 펜 일기쓰기, 스프레이락카 10cmX14.8cm

1995년 7월 6일. 목요일. 헛소리가 쌓이면 병이 된다. 그리움과 헛소리는 관계가 있다.

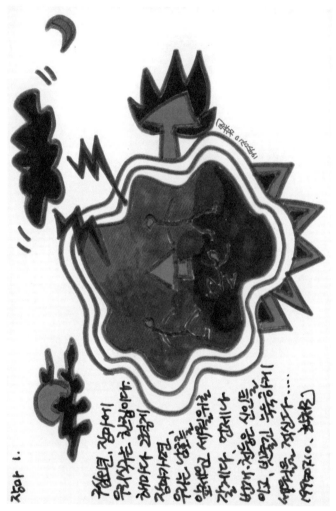

엽서 위에 굵은 연필 드로잉, 유성마카 10cmX14.8cm

1995년 7월 10일. 월요일. 장마 1. 구십오 년, 장마에 우리 식구는 한집이다. 언제
나 번개 • 천둥은 신인들이고, 빗줄긴 녹눅하게 세월을 적신다.

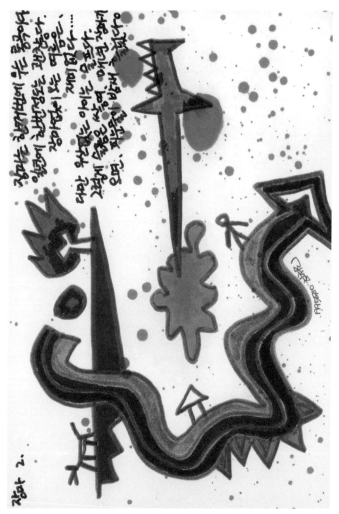

엽서 위에 굵은 연필 드로잉, 유성마카, 스프레이락카 10cmX14.8cm

1995년 7월 10일. 월요일. 장마 2. 장마는 한꺼번에 우는 통곡이다. 일 년에 한 번
정도는 괜찮다. 장마 없이 오는 여름은 재미없다.

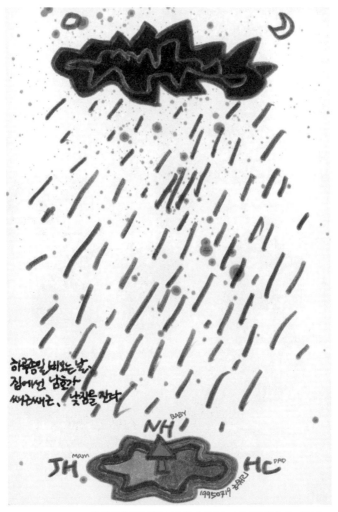

엽서 위에 굵은 연필 드로잉, 유성마카, 스프레이락카 10cmX14.8cm

1995년 7월 19일. 수요일. 하루 종일 비 오는 날, 집에선 남호가 쌔근쌔근, 낮잠을 잔다.

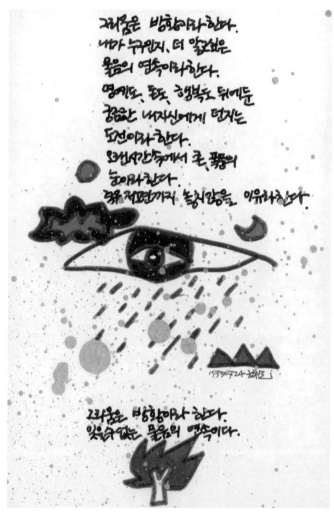

엽서 위에 굵은 연필 드로잉, 유성마카, 스프레이락카 10cmX14.8cm

1995년 7월 24일. 월요일. 그리움은 방황이라 한다. 내가 누구인지, 더 알고 싶은 물음의 연속이라 한다.

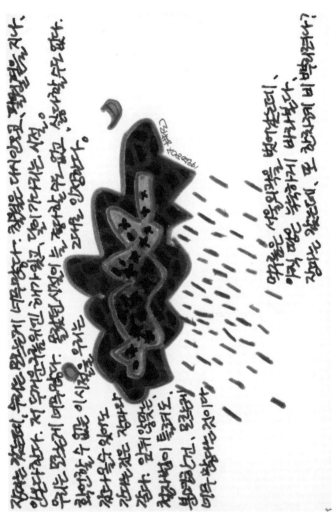

엽서 위에 굵은 연필 드로잉, 유성마카 10cmX14.8cm

1995년 8월 7일. 월요일. 구름: 저 두꺼운 구름 위엔 해가 있고, 달이 기다리는 시절. 먹구름은 서울 외곽을 벗어났는데, 아직 땅은 눅눅하게 바라본다.

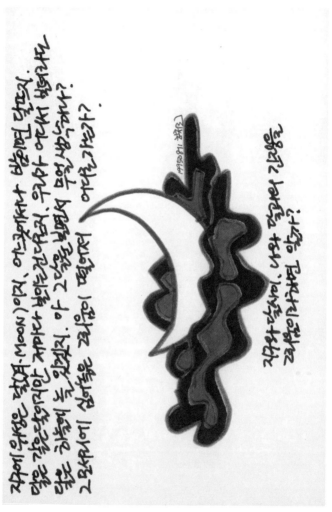

엽서 위에 굵은 연필 드로잉, 유성마카 10cmX14.8cm

1995년 8월 11일. 금요일. 달: 지구와 달 사이, 나와 달과의 긴장을 그리움이라 하면 알까?

1995년 8월 2일. 수요일. 빨간 하늘에 사막의 새가 간다. 해도, 달도, 산도, 집도 까만 점이다.

엽서 위에 굵은 연필 드로잉, 펜 일기쓰기 10cmX14.8cm

1995년 8월 23일. 수요일. 남호의 100일 날. 남호의 노래는 기지개와 옹알이이다. 새로운 우주가 이 땅에 태어난 지 벌써 일백일이 되었다. 그리고 하루종일 비 왔다.

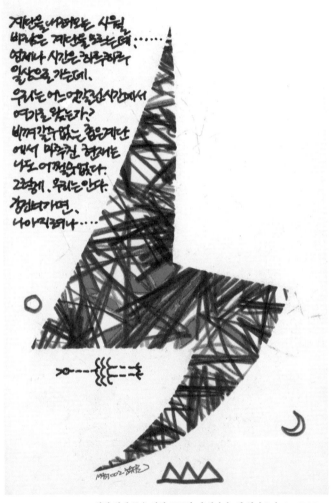

엽서 위에 굵은 연필 드로잉, 유성마카, 펜 일기쓰기 10cmX14.8cm

1995년 10월 2일. 월요일. 계단을 내려오는 시월. 바람은 계단을 모르는데 우리는 어느 엇갈린 시간에서 여기로 왔는가?

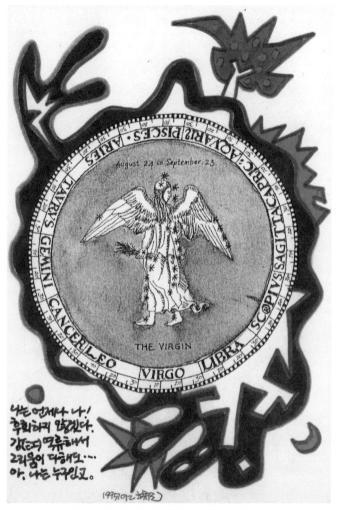

엽서 위에 이미지 복사, 굵은 연필 드로잉, 유성마카, 펜 일기쓰기 10cmX14.8cm

1995년 10월 12일. 목요일. 처녀자리. 나는 언제나 나, 후회하지 않겠다. 강이 역류해서 그리움이 다해도. 아, 나는 누구인고.

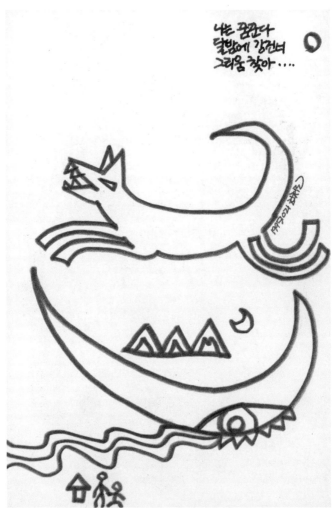

엽서 위에 굵은 연필 드로잉, 펜 일기쓰기 10cmX14.8cm

1995년 10월 21일. 토요일. 나는 꿈꾼다. 달밤에 강 건너 그리움 찾아...

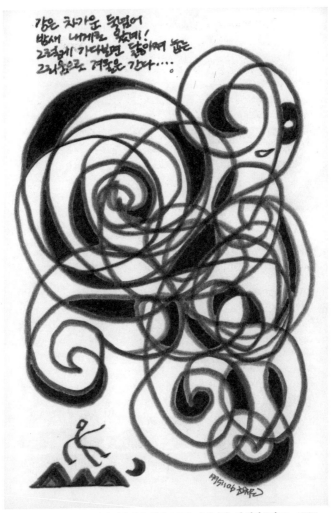

강은 차가운 둑넘어
밤새 내게로 왔으메!
그렇게 가다보면 닳아져 눕는
그리움으로 겨울은 간다……

엽서 위에 굵은 연필 드로잉, 유성마카, 펜 일기쓰기 10cmX14.8cm

1995년 11월 6일. 월요일. 강은 차가운 둑 넘어, 밤새 내게로 왔네. 그렇게 가다
보면 닳아져 눕는 그리움으로 겨울은 간다...

엽서 위에 굵은 연필 드로잉, 유성마카 10cmX14.8cm

1995년 11월 8일. 수요일. 광기. 그리고 그리움.

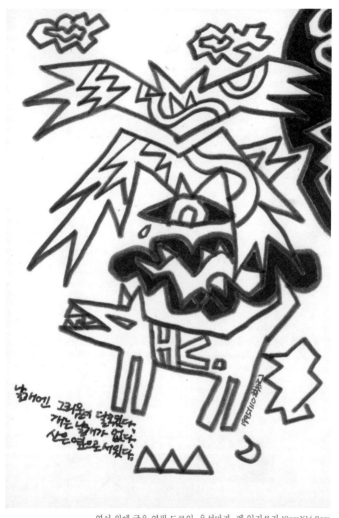

엽서 위에 굵은 연필 드로잉, 유성마카, 펜 일기쓰기 10cmX14.8cm

1995년 11월 10일. 금요일. 날개엔 그리움이 달려있다. 개는 날개가 없다.

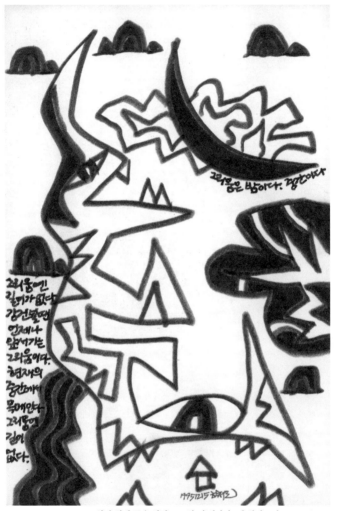

그리움은 밤이다. 중간이다

그리움엔
길이가 없다
강건너면
언제나
앞서가는
그리움이다.
현재의
중간에서
목매인
그리움엔
길이
없다.

1995.12.15 금요일

엽서 위에 굵은 연필 드로잉, 유성마카, 펜 일기쓰기 10cmX14.8cm

1995년 12월 15일. 금요일. 그리움엔 길이 없다. 그리움은 밤이다. 중간이다.

엽서 위에 굵은 연필 드로잉, 유성마카 10cmX14.8cm

1995년 12월 18일. 월요일. 나는 나다. 유치하다. 촌스럽다. 그리움도 처벌할 수
있다.

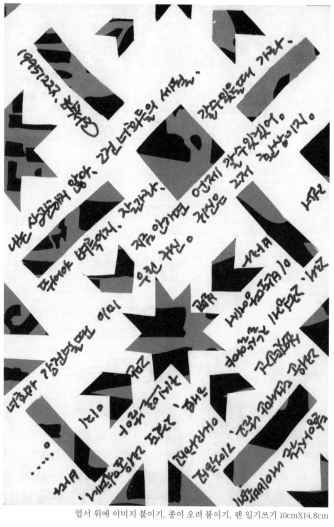

엽서 위에 이미지 붙이기, 종이 오려 붙이기, 펜 일기쓰기 10cmX14.8cm

1995년 12월 27일. 수요일. 나는 상관하지 않아. 그건 너희들의 세월. 뛰어야 벼룩이지. 잘 가라. 지금 안가면 언제 갈 수 있겠어.

엽서 위에 이미지 붙이기, 종이 오려 붙이기, 펜 일기쓰기 10cmX14.8cm

1995년 12월 27일. 수요일. 서른다섯 해, 더 많은 절망의 그리움. 나는 아직도 유치하다.

1996년.

35살.

1996년 6월 3일. 월요일.

지난 토요일, 바쁘신 중에도 참석해주시고
축하해주셔서 감사합니다.
아빠, 엄마의 사랑뿐 아니라
여러 어른들의 관심과 사랑에
늘 밝고 씩씩한 남호로 크겠습니다.

안녕하십니까?
김호철 · 김전의 2자요 김승호 입니다.
지난토요일 -
바쁘신중에도 참석해주시고
축하해주셔서 감사합니다.
아빠. 엄마의 사랑뿐아니라
여러어른들의 관심과 사랑에
늘 밝고. 씩씩한 남호로
크겠습니다.
고맙습니다! (제가 말할때마다되면
다시한번 인사드리겠습니다.)
1996 0603
金昌欽 · 芝希 · 楠鎬의 올림.

엽서 위에 사진 복사, 굵은 연필 드로잉, 펜 감사인사쓰기 10cmX14.8cm

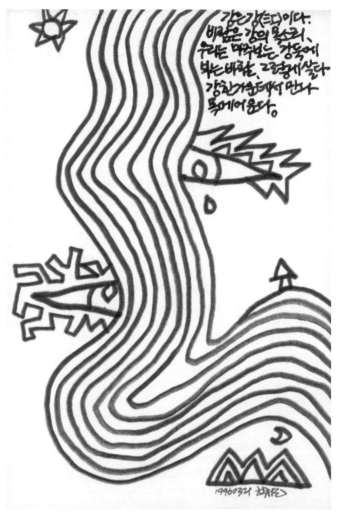

엽서 위에 굵은 연필 드로잉, 펜 일기쓰기 10cmX14.8cm

1996년 3월 21일. 목요일. 강은 강이다. 바람은 강의 목소리. 우리는 마주 보는 강둑에 부는 바람. 그렇게 살다 강 한가운데서 만나 목메어 운다.

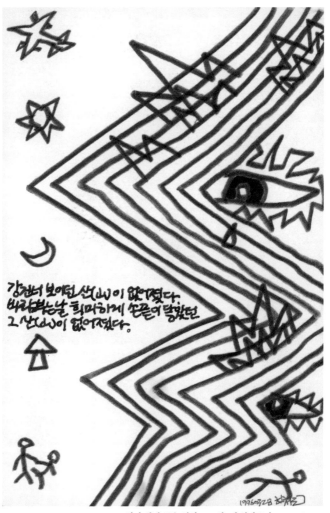

강건너 보이던 산(山)이 없어졌다.
바람부는날 희미하게 손끝에 닿았던
그 산(山)이 없어졌다.

1996.03.28 최병소

엽서 위에 굵은 연필 드로잉, 펜 일기쓰기 10cmX14.8cm

1996년 3월 28일. 목요일. 강 건너 보이던 산이 없어졌다. 바람 부는 날 희미하게 손끝이 닿았던 그 산이 없어졌다.

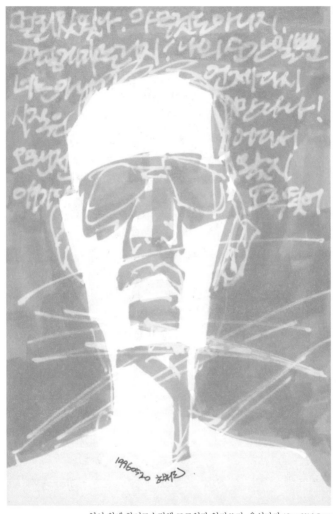

엽서 위에 화이트수정액 드로잉과 일기쓰기, 유성마카 10cmX14.8cm

1996년 5월 20일. 월요일. 멀리 있었다. 아무것도 아니지. 그렇게 가는 거지...

엽서위에 드로잉 복사 10cmX14.8cm

1992년 어느 날. 무슨 생각에 빠졌나? 넌 어디서 왔나? 어디로 가고 있는가?

2016년.

55살.

2016년 5월 2일. 월요일.

둘째 재호를 위해 우리 가족도(家族圖) 한가운데에
어머니(재호에게는 할머니)를 위치해서 그렸다.

2016년 5월 30일. 월요일 밤.

재호의 왼팔 전완근에 100% 실제 크기로 문신(文身)을 새겼다.
문신은 자신의 몸에 담은 이미지의 시(詩)다.

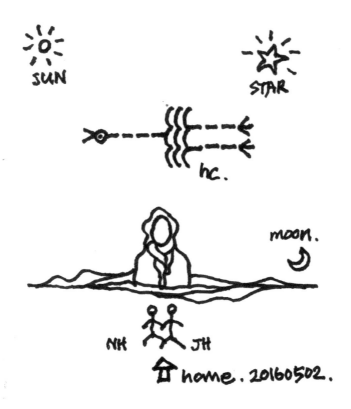

SUN

STAR

hc.

moon.

NH JH

home. 20160502.

엽서 위에 유성펜 드로잉 10.5cmX14.8cm

여백서* 남다르다

지은이: 김호철

펴낸이: 정화용, 조찬호

편집: 정다영

디자인: 김서희

펴낸곳: 남다르다 크리에이티브 스튜디오

출판등록: 제 2015-000080 호

주소: (04342) 서울시 용산구 소월로 44길 2-2

전자우편: namdaruda@icloud.com

페이스북: www.facebook.com/namdaruda

인스타그램: instagram @namdaruda_studio

발행일: 2016년 7월 15일

인쇄: (주)선명제본

ISBN: 979-11-956399-6-0